把拼布做得更漂亮

向野早苗的快乐拼布

〔日〕向野早苗 著　罗蓓 译

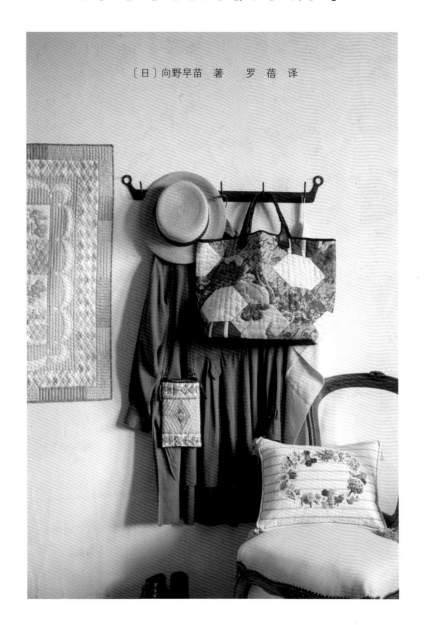

河南科学技术出版社

·郑州·

前 言

最近，经常听到"SDGs（Sustainable Development Goals的缩写）"、"sustainable"这些词语。它们有"可持续性"的意思。我以为做针线活、玩拼布的生活方式才是真正的珍惜时间、人以及事物的生活方式，是"可持续性"的。有很多东西大规模地流行，同时销声匿迹的东西也很多，但是正是在做针线活、玩拼布中获得时间的可持续性，让我们对事物重新进行思考、认识，产生新的价值观。

有的人已经在做针线活，有的人打算试着开始做针线活，我希望这些人：为了未来能持续地做下去，从而获得充满快乐的时光。抱着这种想法我出版了这本书。在日常生活中，我们似乎是在小的时候从祖母、母亲那里学会了珍惜人、珍惜事物。

让我们把这颗惜物的心也传给下一代吧。

如果读者从这本书中，得到技术层面的、感觉层面的收获，我会感到非常荣幸。

<div align="right">向野早苗</div>

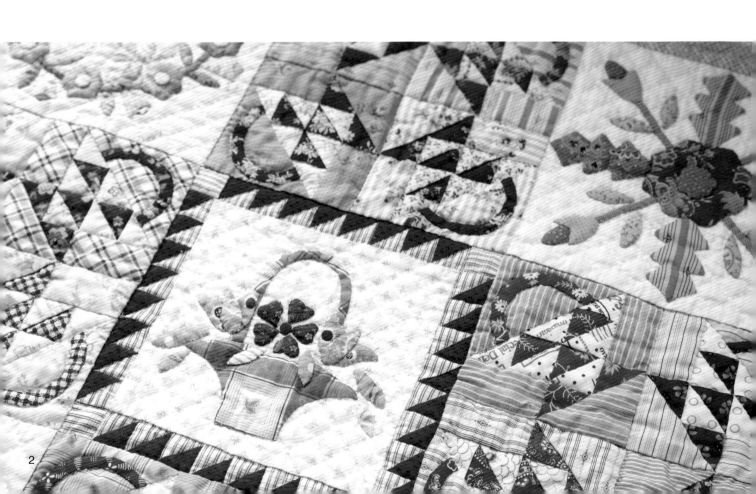

目 录

Lesson 1　基础技巧　为了缝得漂亮，我们从基本的课程开始学习吧。

选针

说到我常年使用的针，有拼接和贴缝时使用的绢针，还有压线时使用的长度为2.5cm的压线针。因为每个人手的大小不同，适合自己的针也会发生变化，所以找到适合自己使用的针非常重要。

为此，建议使用"试针法"：把不同长度的针并排插在毛毡上，如果觉得针"不好缝"，就尝试换另一根针。我把各种不同类型的针插在毛毡上，然后放入小盒中。

另外，针的尖端要尖，这点也很重要。一只手拿针，另一只手夹住针后，去触摸针的尖端，看针尖是否尖。能缝出又密又漂亮的线迹，针的尖端一定是尖锐的，但是不知道什么时候它的尖端会变成圆头。如果缝得不好看，也许是因为针不适合，所以请用我介绍的这些方法试一下比较好。

把不同长度和粗细的针分类插在毛毡上，然后保存在盒子里。插在毛毡上，针的长短和粗细、针鼻儿的大小就一目了然，选针时就非常方便。为了保持针的顺滑，磨针器也是必需品。

选线

我在压线、拼接、贴缝时使用的都是60号彩色手缝线。收纳盒的高度与线轴的高度大致相同，而且有隔挡，线并排放在里面，选线就变得很容易了。

根据布的色调来选择适合它的线的颜色。就像这样，把两三种接近布的颜色的线放在布上，看线是否适合整体的氛围，再来做决定。这时，觉得灰色线适合所有布，于是决定用它来拼接。

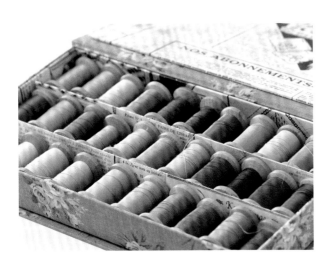

穿线

1

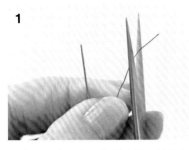

手持针和线，使用锋利的剪刀斜着把线剪断。

●线的长短标准

线对折后，大约与自己肩宽一样长就可以了。线如果太长，就不好缝，所以长度刚刚好就行。

2

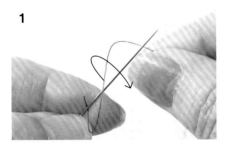

不要再去触碰线端，直接把它穿入针鼻儿中。

＊使用穿线的专用工具也可以，"桌上穿线器"只用一根手指就能把线方便地穿上。使用方便的工具，缝纫工作也变得快捷起来。

打结

1

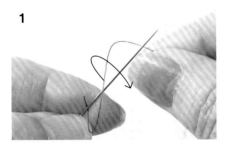

持针，把线放在食指和针之间，从胸前向另一侧绕线。

2

绕线3圈后，把线尾调整到最短。

3

用拇指和食指把绕线的底部牢牢捏紧，笔直地把针抽出来。

4

打结就完成了。

★缝完后需要再打结，在止缝位置放上针，在针上绕3圈线，紧紧压住后拉出线，再把多余的线剪去。

缝时的姿势

背坐直，把肩的力量放下来，给腹部肌肉注入力量。要想把针脚缝直，端正的姿势就非常重要。

1 拼接和贴缝

它们是拼布的基础。在此，介绍一些用拼接
和贴缝完成的作品。

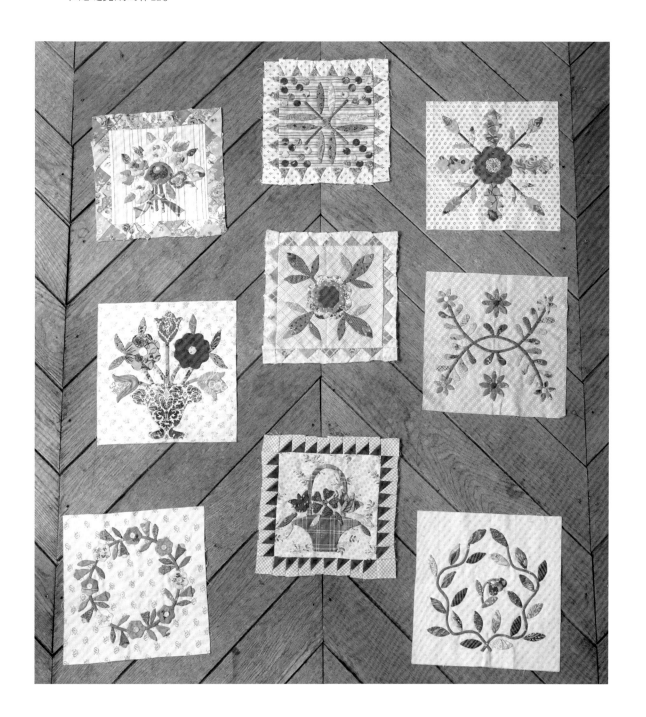

No.1 贴缝的图谱

纸型在书后附页A面

这个作品由9片图谱组成，贴缝了花和叶子。在设计上
添加了拼接，从而有了纵深感，令人愉悦。

1片图谱的尺寸　高20cm、宽20cm

No.2 由4片图谱构成的组合拼布

制作方法 P66

组合拼布是把图谱连接在一起制作而成的，适合初学者做。贴缝给人柔和的印象，配上了由三角形拼接而成的边框，三角形有收拢整幅作品的作用。

完成尺寸 高79cm、宽79cm

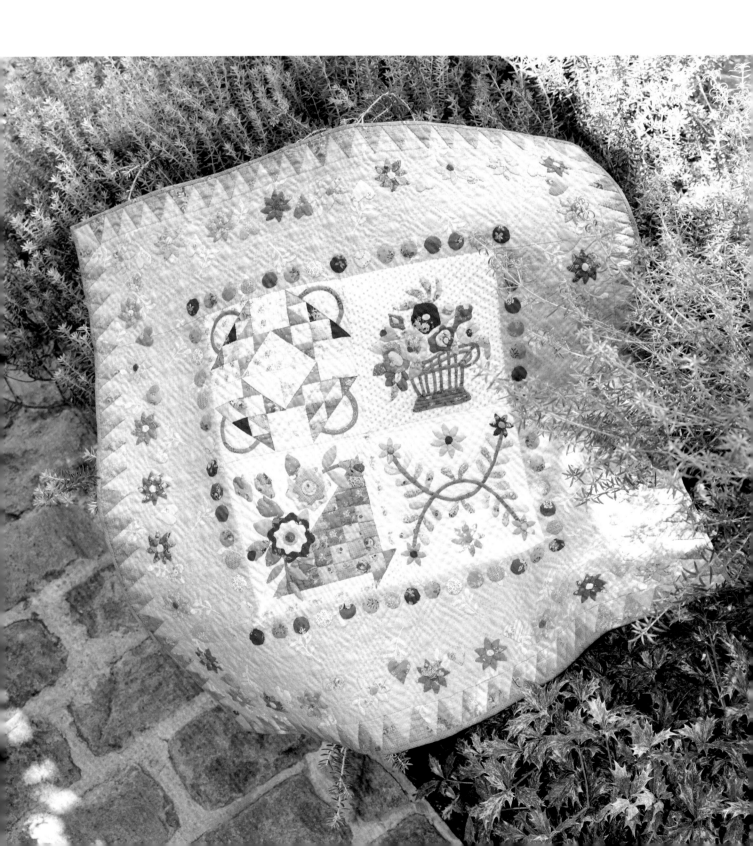

No.3　由9片图谱构成的组合拼布

制作方法　P67

组合拼布由拼接的花篮和贴缝的图谱构成。红色是颜色的亮点。

完成尺寸　高92cm、宽92cm

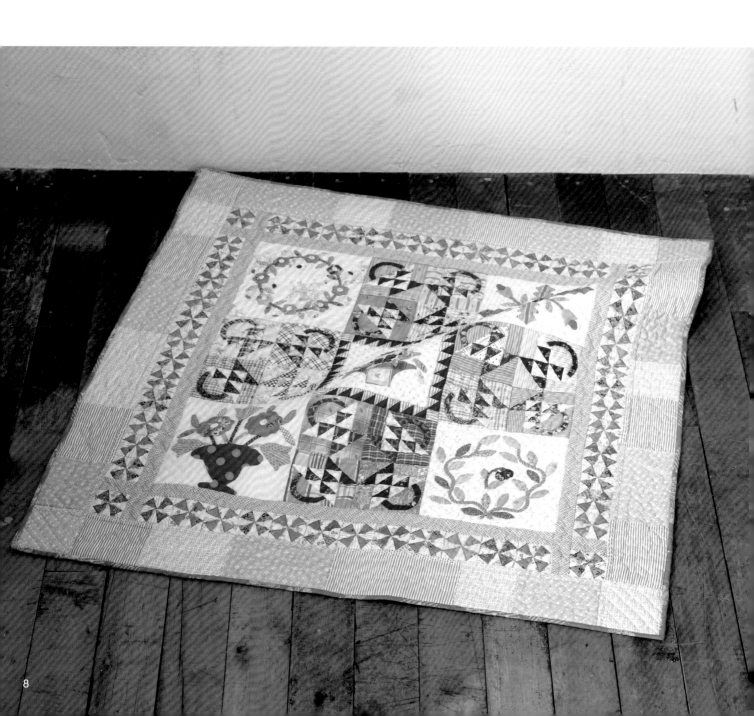

No.4 花鸟贴缝框画

制作方法 P77

框画由鸟和花构成，鸟能带来幸福、快乐，花是贴缝上去的。中央部分塞入了毛线，用填充技法让它鼓起来，另外在图谱的周围用刺绣进行了装饰。

完成尺寸（框底板的尺寸） 高35cm、宽35cm

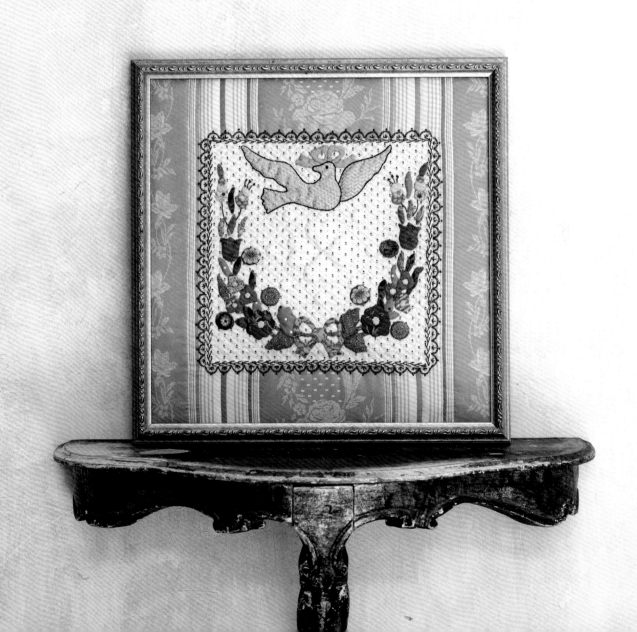

No.5　传统图案的背包

制作方法　P70

背包是把传统图案拼接在一起制作而成的。袋口安着磁扣，后侧是素布，在它的上面绣了平针绣。

完成尺寸　高23.6cm、宽18cm

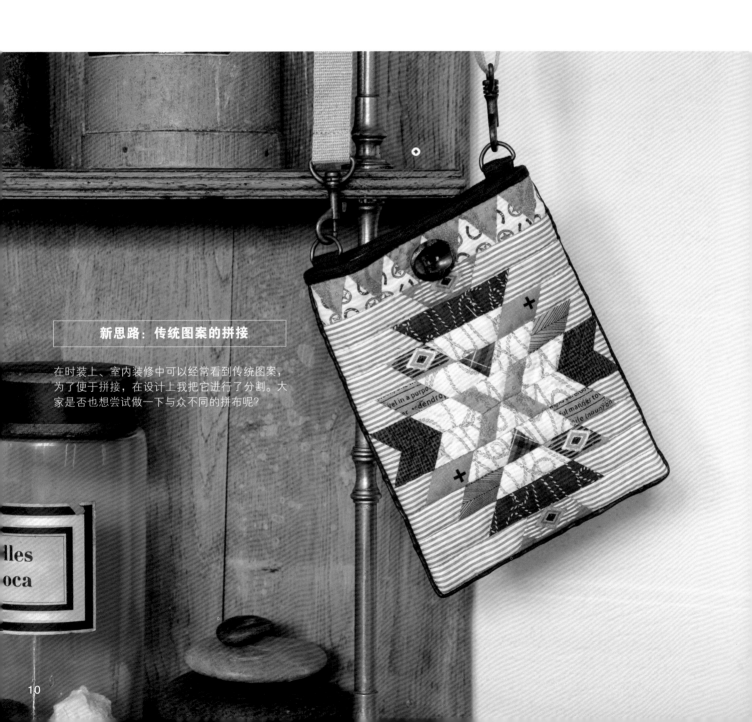

新思路：传统图案的拼接

在时装上、室内装修中可以经常看到传统图案，为了便于拼接，在设计上我把它进行了分割。大家是否也想尝试做一下与众不同的拼布呢？

No.6　传统图案的小背包

制作方法　P70

用布块拼接出传统图案，再配上流苏，或者安上串珠，可以营造出一种独特的氛围。外出时用来装手机、贵重物品，非常方便。

完成尺寸　高23.6cm、宽14cm

No.7　卡包

制作方法　P71

用布块拼接出传统图案当作外侧，在内侧做出内口袋。既可以用来装卡片，还可以用来装硬币。

完成尺寸　高11.2cm、宽10.6cm

No.8　有2个口袋的背包

制作方法　P72

这款背包有隔挡，很方便，还有口袋，是款功能强大的包。包盖展现了织锦布中大花的美，前侧包身是由正方形布块拼接而成的。制作时，注重实用性以及颜色的稳重。

完成尺寸　高14.1cm、宽21cm、厚3.5cm

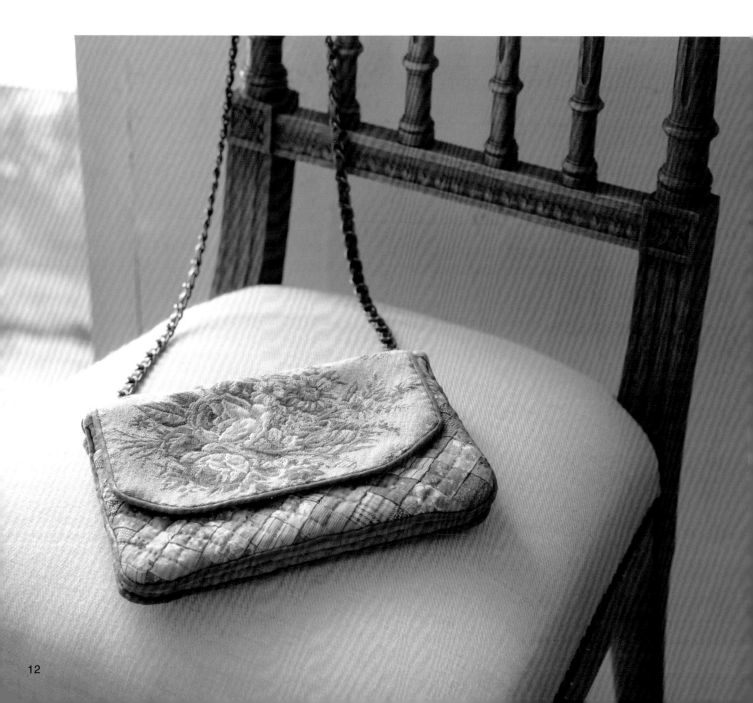

No.9 使用了翻缝技巧的背包

制作方法 P74

这款包的包口有拉链，用起来有安全感。制作侧布时，
在一片衬布上使用翻缝技巧拼接布片制作而成，前口袋
上粘贴了图案。

完成尺寸 高17.6cm、宽23cm、厚5cm

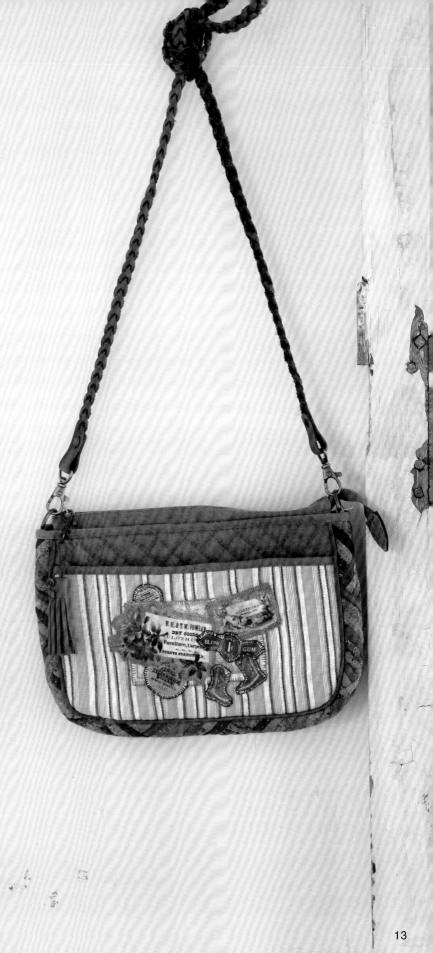

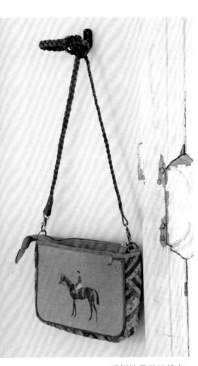

后侧使用了织锦布。

No.10 工具包

制作方法 P68

工具包的两侧有拉链，使用时可以把它拉开，使包处于敞开状态。再配套做上针插、剪刀套、针包等，做起针线活来也会越做越开心，而且很方便。

完成尺寸（闭合状态） 高18cm、宽23.2cm（工具包包身）

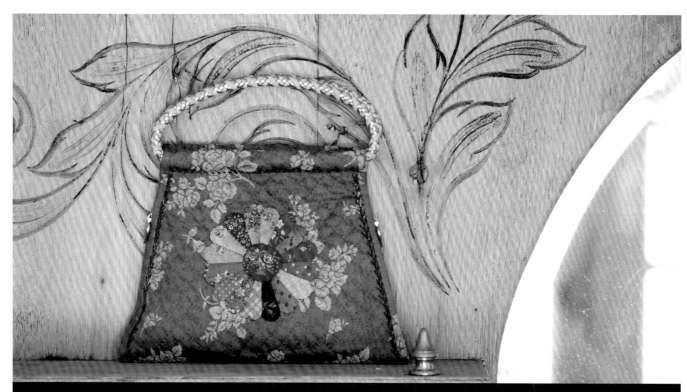

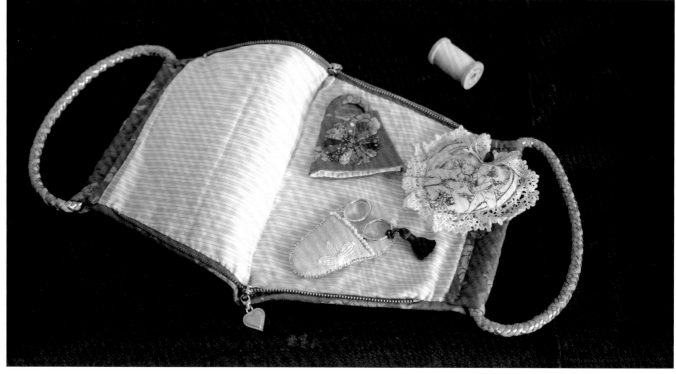

No.11 能感受到设计快乐的壁饰

制作方法 P69

这款壁饰先做中央部分，再在它的周围缝上边框。在定好的尺寸上组合自己喜欢的图谱，运用一些技巧，就可以做出自己喜欢的风格的壁饰来。

完成尺寸　高88.4cm、宽90.2cm

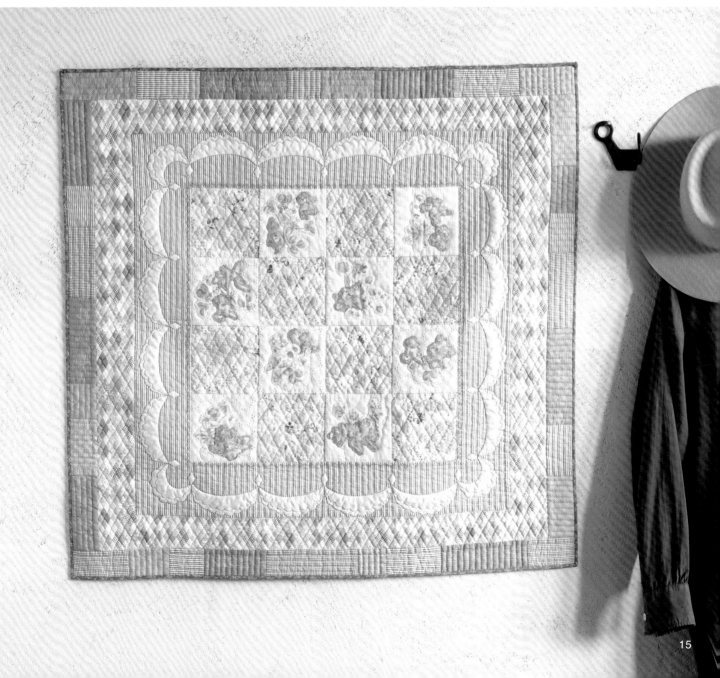

Lesson 2　拼接、压线、包边、设计

拼接

制作纸型

我制作纸型时使用的是绘图笔（UNI2B）。因为它的笔芯画出的线条清晰而且不易折断，所以我很喜欢用它。专用的笔芯研磨器也是必备品。用铅笔也可以，但是自动铅笔不适合，因为笔芯容易断，画的线太细。还需要准备尺子、圆形尺、圆规和坐标纸。

> **要点**
>
> 如果布在经过缝纫、熨烫之后，还是发生歪斜的现象，那就是纸型有问题。纸型画得正确与否，这关系到能否把作品做漂亮。

图案在复印后，或多或少会发生变形；如果自己画图，就能做出正确的纸型。纸型的直线部分建议用裁纸刀裁，使它更准确。

画标记

在布的背面画标记。画图案时，就要记住"把布翻到背面，纸型也同样翻到背面"。给三角形、四边形等画标记时，先在顶点做上标记，然后用尺子把点与点连接成线，画出边。想画好几片三角形时，有的地方需要注意。下面介绍一下画法。

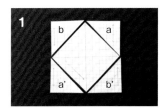

画上图的纸型时，给对角线上的4个三角形标上a、a'、b、b'。

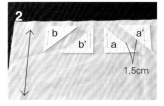

首先，把a和a'分为一组，画线，把a翻转过来就是b，然后把b和b'分为一组，画纸型。纸型与纸型的间距为1.5cm，把它空出来。如果垫在磨砂纸上画标记，布就不会发生错位。

在相同方向上画标记时，布都是横纹，特别需要注意的是，使用条纹布时，纸型的朝向就变得非常重要。

关于布的裁剪和缝份

裁剪布片时，要准备大、小两种剪刀。小剪刀用来剪细小的布片，大剪刀适合剪边框等长度长的布块。

缝份一般为7mm，小布片就留5mm。缝份过宽，缝合时就不清爽利落；缝份过窄，布边就不服帖，会出现歪拧现象。刚开始，可以用尺子量出缝份，再画线；熟练之后如果用目测就能进行裁剪，就可以不画缝份，操作速度就会大大提高。

建议初学者先从拼接开始学习，然后学习贴缝、压线，直至最后的组
合，这些都要认真地进行学习。

平针缝　拼接的基本缝法是平针缝。如果掌握了平针缝，就能漂亮地完成作品的缝
制，请按照下图的方法练习平针缝吧。

＊准备的物品　白色、好缝的布（边长30cm左右的方块）、红色线、拼接专用针

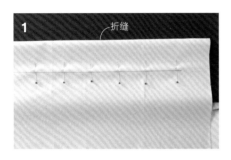

把布对折，画上线。用珠针间隔5cm进行
固定，珠针相对于线呈垂直方向。

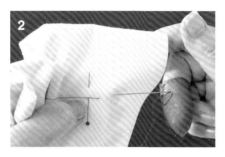

右手中指戴上指套，左手食指和拇指捏住
布。

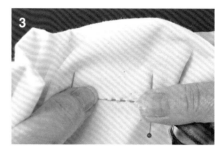

用右手的中指送针。

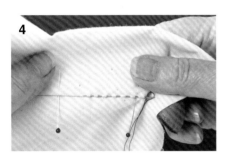

右手送针的同时，用左手把布拉展，一点
一点地上下移动，重复此动作。

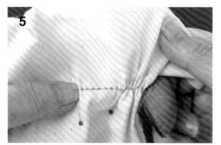

缝合时把布拉在一起缝，就不用多次拔
针，可以持续地往下缝。

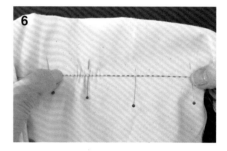

平针缝完成了。

要点

如果拼接的针脚过大，压线的时候，布片的边缘就会出
现波浪形，或者线发生松动，就不好看了。所以缝平针
缝时，要注意尽可能缝得密一些。

缝份的倒向

经常听到"缝份的倒向"这个词，即便
是同一种图谱，因为尺寸不同，缝份的
倒向会不同，因为人不同，缝份的倒向
也会不同，所以缝份的倒向没有特别的
规定。基本方法是，缝到缝份的尽头，
把缝份倒向容易倒的方向、看起来好看
的方向，请记住这个要点。只是，想把
布片嵌入某处时，就在此处止缝。

传统图案的缝法

以"No.5 传统图案的背包"（P10）为例，介绍一下传统图案的布片拼接缝法。

1

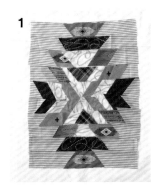

把布片裁好后摆放好。有一种特殊的布叫作"布片固定布"，把布片放在上面可以紧紧粘住也可以取下来，布片就不会散乱了。

2

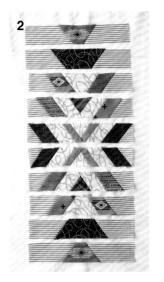

先横着把每一列缝合起来。

3

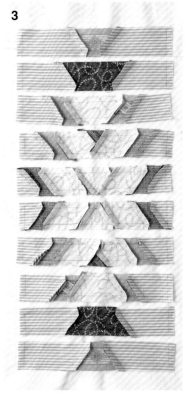

缝份倒向上方。

4

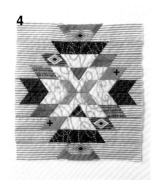

再把各列缝合起来。

5

为了使布片的角都能漂亮地呈现出来，把最中间的缝线的缝份劈开。

配色

配色时，是不是一不小心就会把同色系的布集中在一起？如果都是同色系的布，会给人模糊、混沌的印象。这时，需要加入有对比的、突出的颜色，增加反差。比如，在米色系中混入橙色或者茶色；如果是粉色，就与蓝色进行搭配。在图案中选出一种颜色，再与之搭配，作品就会产生立体感，变得更加漂亮。

配色前

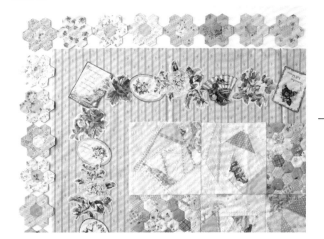

在同色系中进行搭配，给人模糊、混沌的印象。

配色后

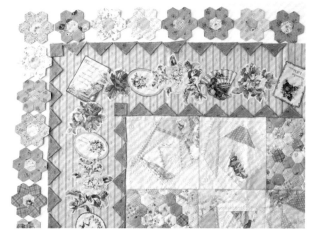

一旦添加绿色或者红色等这样的对比色，颜色就有张有弛了。

贴 缝

1

在贴缝底布的正面画图案。如果有透光桌，描图就变得容易了。

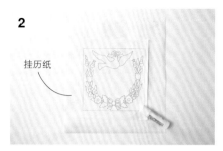

2

挂历纸

把图案用胶棒贴在挂历纸上，再把各部分剪开，做成纸型。

要点

如果使用的纸太厚，剪开时剪刀发涩，剪得不好看。挂历纸的厚度就刚刚好。

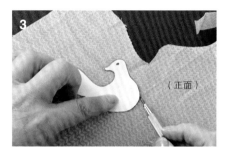

3

（正面）

把纸型放在贴缝布的正面画线。使用的画线笔与画纸型的笔相同，都是绘图笔。

4

在线外侧的四周1cm处，粗略地剪开布，然后在线外侧留略小于3mm的缝份，仔细地修剪布边。

5

剪贴缝布时，适合的剪刀是刀刃要尖、薄，握柄灵活、较短。各部分剪好后，摆在底布上。

要点

裁剪贴缝布所用的剪刀，为了保持它良好的锋利状态，建议专用，与其他用途的剪刀分开。剪牙口时，能剪尖至5mm处的锋利程度很关键。

贴缝的完成效果，取决于线的画法和布的剪法，这是关键的2个部分。为了把贴缝做得漂亮，在布上把线描得清晰很重要。另外，剪布时，如果把布片的角剪得不平整、缝份剪得不统一，立针缝时也不会好看。

6

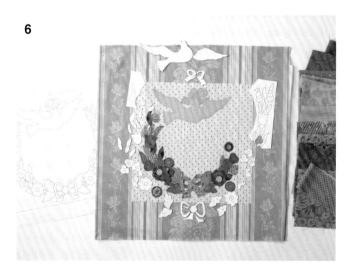

把贴缝布选好，横着放在旁边，然后把所有的布片剪好后摆在一起，看配色。配色完成后，把贴缝的布片移到布片固定布上，然后开始贴缝各布片。

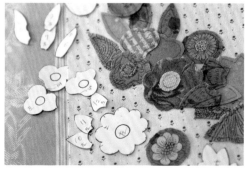

在纸型上标注左右和序号，这样就不会出错。

贴缝针法

1

从处于下方的布片开始按照顺序缝。给布片涂上起固定作用的布用胶，贴在底布上。

2

给线打结，从布片与布片的交点处开始缝。用针尖把缝份折进去。

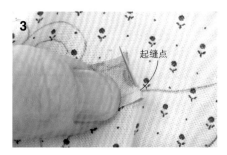

3

从背面入针，在布的边缘出针。

起缝点

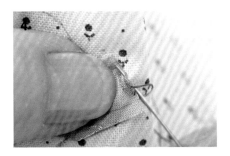

4

一边用针尖把缝份折进去，一边间隔0.2cm进行立针缝。

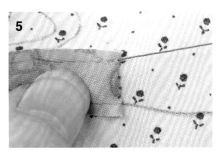

5

在布片的拐角处必须出针，然后再改变方向，前面的缝份同样要折进去，再立针缝。

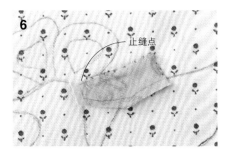

6

缝至与其他布片的交点处，在背面打结后剪断线。

止缝点

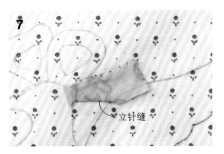

7

对面的那条边也用同样方法进行立针缝。其他的边因为上面要放其他布片，所以缝份就保持原状，不用管它。

立针缝

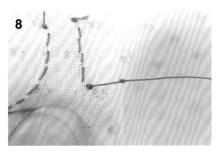

8

打一个结，在这个结的前方0.5cm处再打一个结，在两个结的正中间剪断线，这样可以节约时间。

9

在凹陷处剪牙口。在蝴蝶结内侧的3个地方剪牙口。

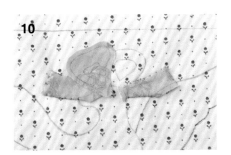

10

蝴蝶结的左下方也用同样方法贴缝，蝴蝶结的左上方用布用胶固定贴上。

11

外侧用立针缝缝合后，再用立针缝缝合内侧。用针尖把缝份折进去之后，再仔细地进行贴缝。

12

与缝合尖角处相同，在凹进去的拐角处也必须出针。

13

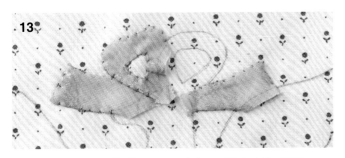

蝴蝶结的3个布片就贴缝好了。第4片也用同样方法进行贴缝。

14

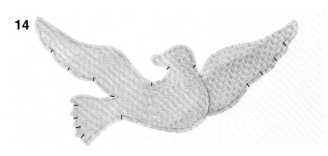

凸出来的部分不需要剪牙口。只需要在凹进去的地方剪牙口。比如鸟，需要剪牙口的地方，用黑线标在上面了。

15

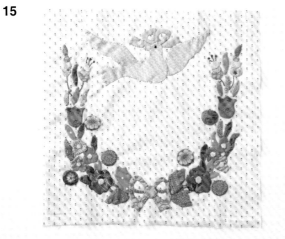

用相同的方法，把所有的布片都贴缝好了。

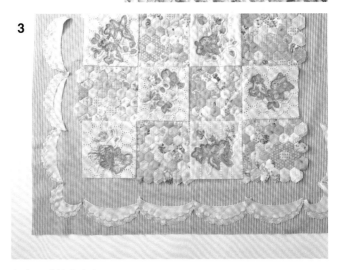

这是贴缝的背面。贴缝的布片有重叠时，缝合重叠部分，针也必须穿过底布。

缝边框

边框的缝法，主要有2种：拼接法和嵌入法。制作"No.11能感受到设计快乐的壁饰"（P15）时，为了让底布的条纹图案生动起来，是把中央部分挖去，再嵌入缝合。为了让条纹之类的图案生动，非常适合采用"嵌入法"。

"拼接法"是把四条边框的拼接处呈45°连接在一起，制作这样的边框时，制作顺序是：先把每个边进行贴缝，然后把4片连接成相框框子的形状，如果需要贴缝的布片刚好位于拼接处，就把拼接完成后再贴缝。

"嵌入法"制作边框的过程（No.11）

1

这是贴缝在边框上的布片，先把它们缝在一起。

2

把布片放在边框布的上面，确认好位置。

3

把布片贴缝在底布上。

用纸衬法连接

所谓的"纸衬法"，就是用硬纸片做成纸型，用布片把它包在里面，然后疏缝固定，再把包有纸衬的布片用卷针缝连接在一起。在此进行具体介绍。

疏缝固定（六角形）

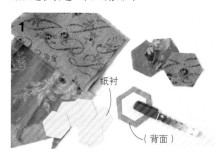

1

留7mm缝份（布较厚时，为了方便折叠缝份，留8mm），裁布，把纸衬用布用胶贴在布的背面。

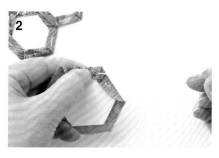

2

六角形的边较长时，从一条边的正中间开始缝。为了方便最后拆取纸衬，结要打得大一些，然后开始疏缝。

3

折叠角时，要用指甲按住，在拐角的缝份折叠处出针。在布的重叠处出针，就能缝得很牢固。

（菱形）

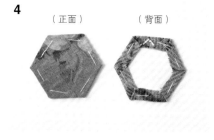

4

（正面）　（背面）

疏缝要在缝份的中间附近。止缝点的结，如果打在起缝点的结旁边，拆起来就很轻松。

5

画好缝份后裁布，菱形的做法与六角形相同，一边折叠布一边疏缝。

6

缝到锐角时，把布的重叠部分用指甲按住，在重叠部分出针。

（线轴形）

7

把伸出来的缝份部分剪去。

8

剪去

剪去

把缝份的一部分保留下来，这个状态缝合后，角就很漂亮。

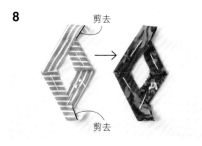

9

布纹方向

线轴形裁布片时，为了缝出漂亮的弧线，要顺着布的有弹性的方向裁布。

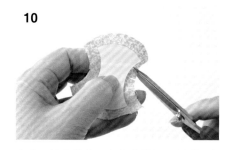

10

在内凹的曲线处，离完成线2mm处剪4个牙口。

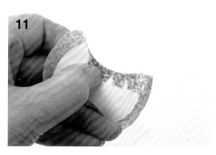

11

用拇指腹部折叠缝份，密密地进行疏缝。

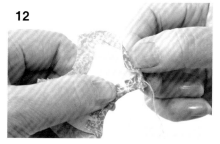

12

在外凸的曲线处，把缝份按照纸型进行折叠，角就出来了，就让它这样自然地露出来。

13

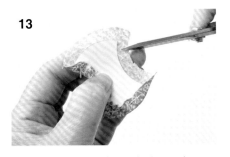

缝另一边内凹的曲线时，与步骤10相同，先剪牙口再进行疏缝。如果一次把两边的牙口都剪好，容易发生错位，所以一次只剪一边的牙口。

14

（正面）　　（背面）

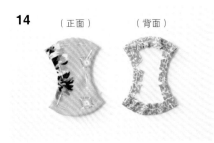

线轴形的布片疏缝好了。

15

把要缝合的2片布片都拿在手里，确认一下位置。

16

正面相对

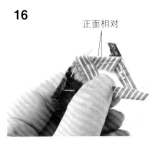

正面相对，把角和角要紧紧对齐。

要点

卷针缝使用的针，用贴缝专用的细针比较适合。把针插入布和纸衬的间隙时，如果针太粗，容易把纸衬缝进去，所以不能用粗针。针脚的标准间距为2mm。如果间距过大，会有缝隙；如果间距过小，布的针脚会发生歪斜。

17

距离角3mm处，在内侧布与纸衬的间隙入针，用回针缝缝至拐角，然后用卷针缝向前方缝。

18

针与布边呈直角方向入针，线拉紧后针脚就会很漂亮。在角的顶端挑一针，缝2针回针缝后打结。

19

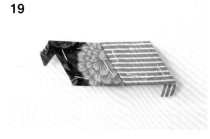

一条边用卷针缝缝完后，展开，检查一下是否合格、美观。线如果没有拉紧，从正面就能看到针脚。

20

缝线轴形时，正面相对时不能完全对整齐，所以要稍微改变一下缝法。先把角和角对齐。

21

在内侧3mm处入针，回针缝后再向前缝。就像这样，把布片放在手指上，进行卷针缝。

22

缝到中点时，检查一下端口是否能对齐，调整后再继续缝。

23

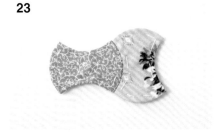

与缝菱形时相同，缝好后展开，查看一下针脚是否合适。

拼布作品的疏缝、压线、包边

疏缝

1

把表布、铺棉、里布叠放（也称为"叠放三层"）。作品的长度在90cm以上时，用无痕胶带把里布贴在桌子上，然后再放上铺棉和表布。疏缝时从中央向外侧缝，呈格子状进行。

2

格子的标准在10cm以内。入针时尽可能穿过布片的中央。露在正面的针脚为3cm以内，露在背面的针脚为1cm左右。

压线

1

压线使用的针长度为2.5cm左右，针尖要尖。还需要准备60号的线和指套。

2

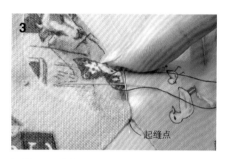

绷压线框时，要稍微绷得松一点。使用有脚的绷子时，可以把它放在膝盖上，也可以夹在桌子和身体中间，这样压起线来很方便。

3

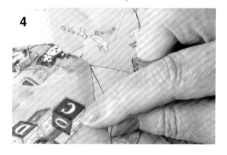

打结，从稍微远一点的地方入针，挑上一点里布，在起缝位置的前方出针。

4

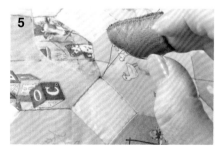

抽线，把结拉入铺棉的里面。

5

把针垂直插入，以这样的状态把针按倒，倒下度数超过180°。

6

用左手轻轻地压住布，挑到大约2根里布纤维后，从正面出针。

要点

如果斜着入针，出针时也是斜着，针脚就会变大，线也会变松，压线也就不好看。我压线的时候也时常提醒自己：入针时要垂直入针。持续地压线，就能找到窍门，请大家一定要努力。另外，背要坐直，肩膀要下沉，这个姿势也要记住，这个也很重要。

7

压线完成后，线要稍微埋在布里面，所以要把线稍微抽紧一点。

8

针脚密一点会更加好看。缝完后要打结，在稍微远一点的地方出针，打结后把结拉入铺棉里面。

包边

（准备工作）把布斜裁成2.5cm宽（不加缝份），把它稍微拉伸后熨烫。拉伸，是为了使布纹稳定，这样便于画线。

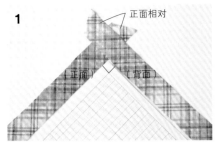

1

把2根斜裁布条呈直角放置，正面相对对齐。利用画着直角的纸辅助，操作起来会更加方便。

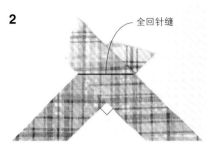

2

把两个内凹的角连接成线，用全回针缝缝合。

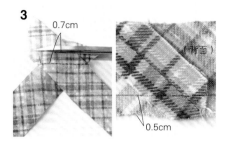

3

在连线外侧0.7cm处裁剪，劈开缝份。在距离一侧端口的0.5cm处画线。

要点

连接斜裁布条时，如果把端口和端口对齐，布条边缘就不是一条直线，不能正确地连在一起。用这种方法，可以把剩余的布片做成斜裁布条。

4

把拼布作品的完成线修成直线。把角画出直角线。

5

把步骤4画好的线与斜裁布的画线正面相对对齐。间隔5cm用珠针呈垂直方向固定，起缝时留出10cm不缝，一直缝至拐角处。

6

手缝时，用半回针缝缝合，在拐角处要用回针缝。在止缝点的拐角处折叠斜裁布条。

7

缝下一个边时，从端口开始缝至拐角。其他的边也用相同方法缝合。

8

在止缝点前10cm处停下来，把剩余的布条与端口呈相对方向对齐。

9

留1cm，剪去。

10

把斜裁布条的2个端口正面相对对齐，缝份为5mm，缝合，劈开缝份。

11

把步骤5和步骤8中留出没有缝的20cm缝合，把四周的完成线仔细地修剪成直线。

12

把斜裁布条折叠2次翻到背面，盖住背面的针脚，用立针缝密密地缝。

把自己喜欢的元素添加到设计里

自己设计是件很辛苦的事情，但是如果把自己喜欢的元素按照顺序添加到定好的构图中，就可以轻松地做出自己喜欢的风格的拼布作品来。

请看本页的3个图，参考尺寸，考虑一下如何把中央部分的布片拼接与边框的设计组合到一起。然后，把图纸放大、复印，用彩铅涂上颜色，考虑如何配色，这样就可以设计出一幅自己风格的作品，这是非常开心的事情。（单位：cm）

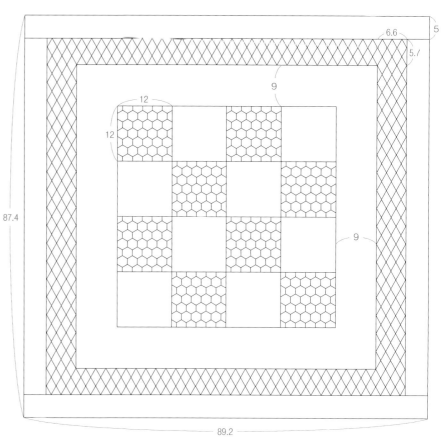

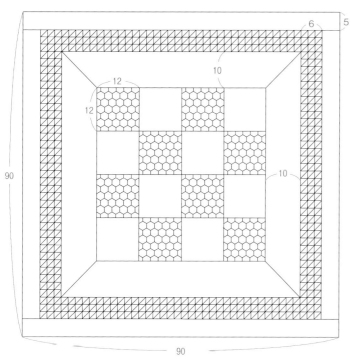

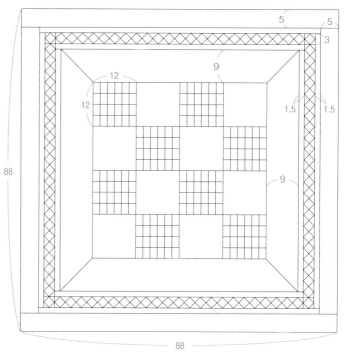

我在设计拼布作品时，就是用彩铅涂色来思考如何配色的。这张照片就是"No.11 能感受到设计快乐的壁饰"（P15）的设计图。从很多颜色中考虑选哪种颜色，这是很开心的事情。

下图的范例是我把自己喜欢的元素添加到正方形的构图中制作而成的拼布作品。两个作品的尺寸相同，但是因为颜色、图谱不同，做出来的效果也不同。

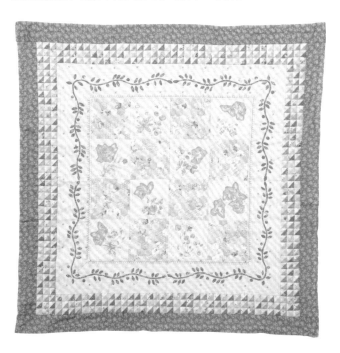

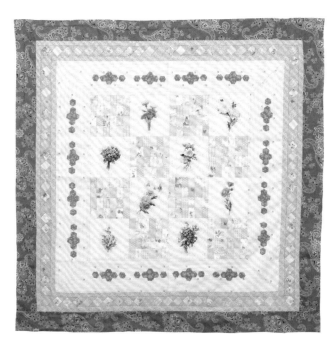

2 包袋

在注重设计感的同时，也考虑到了实用性。在此给大家介绍一下多种款式的包袋。

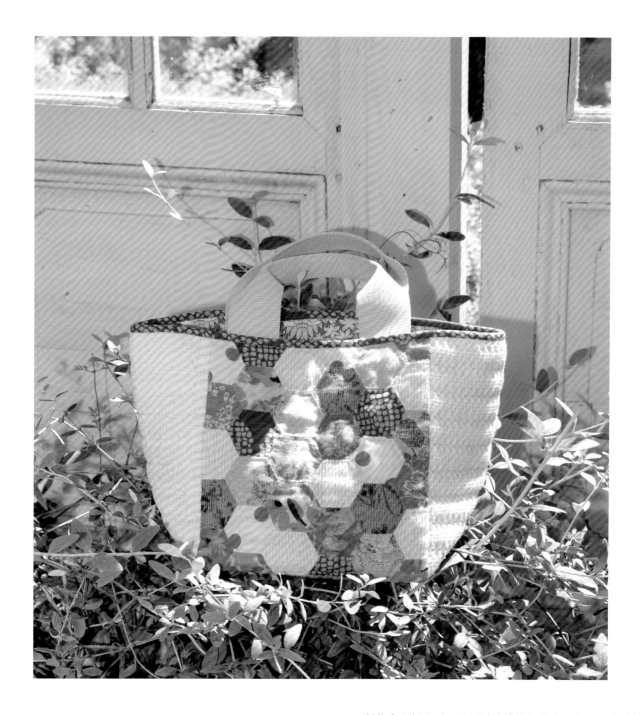

No.12　祖母花园手拎包
制作方法 P76

制作中央部分时，用纸衬连接法把六角形布片用卷针缝缝在一起，再在它的两侧安上宽幅的侧布。拼接部分非常简洁，包的尺寸也非常适合日常使用。

完成尺寸　高23.6cm、宽22cm、厚18cm

No.13 花图案大包

制作方法 P87

这款手拎大包，中央部分贴缝着大花图案，给人留下深刻的印象。在布片的连接部分有刺绣，在侧布和包身的缝合处安上了蜡绳，刺绣和蜡绳成为包的亮点。

完成尺寸　高40.6cm、宽52cm、厚15cm

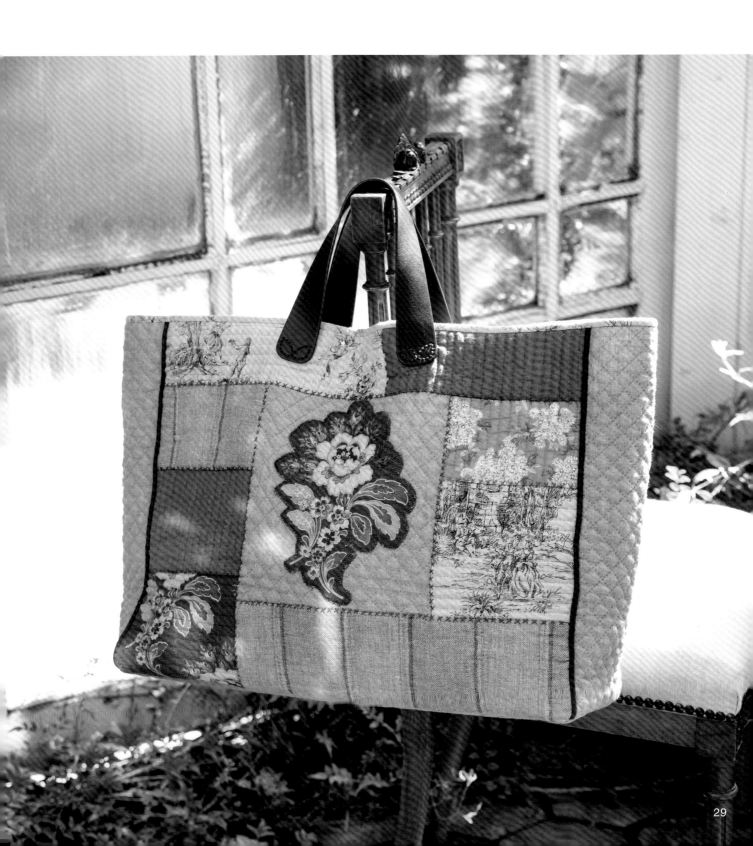

No.14 红色托特包

制作方法 P78

需要装入上课用品等很多东西时，这个大托特包就可以大派用场。一个布片就很人，所以拼接工作在短时间内就能完成，也可以把布片上图案的美展示出来。

完成尺寸 高32.6cm、宽31cm、厚22cm

安有口布，且口布上有拉链，所以可以放心地使用。

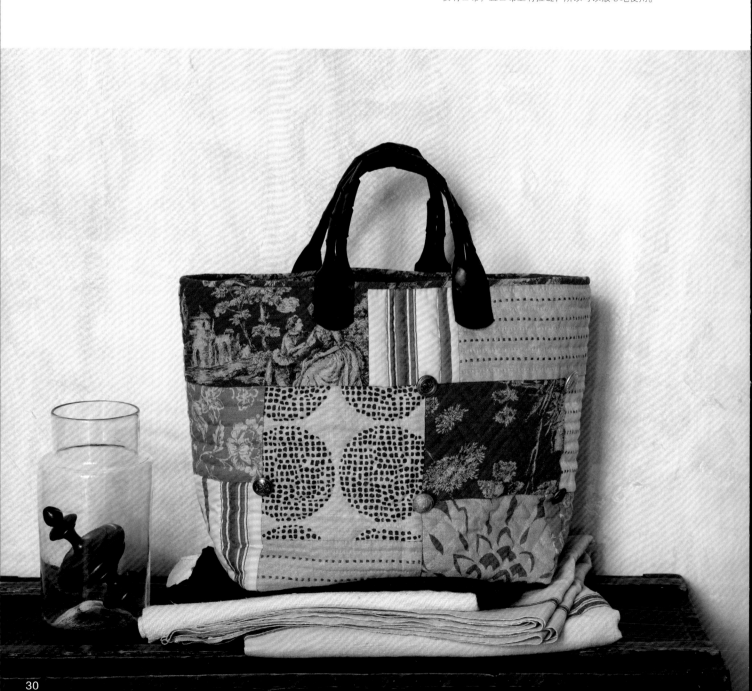

No.15 背包

制作方法 P80

这款背包是拼接而成的，使用的是大块花布。侧布很宽，所以可以装入很多东西。后侧有大口袋。

完成尺寸　高26.6cm、宽39cm、厚10cm

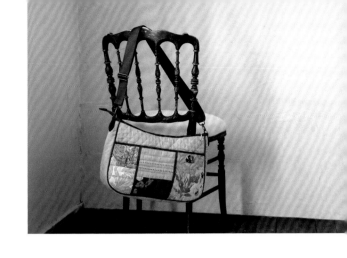

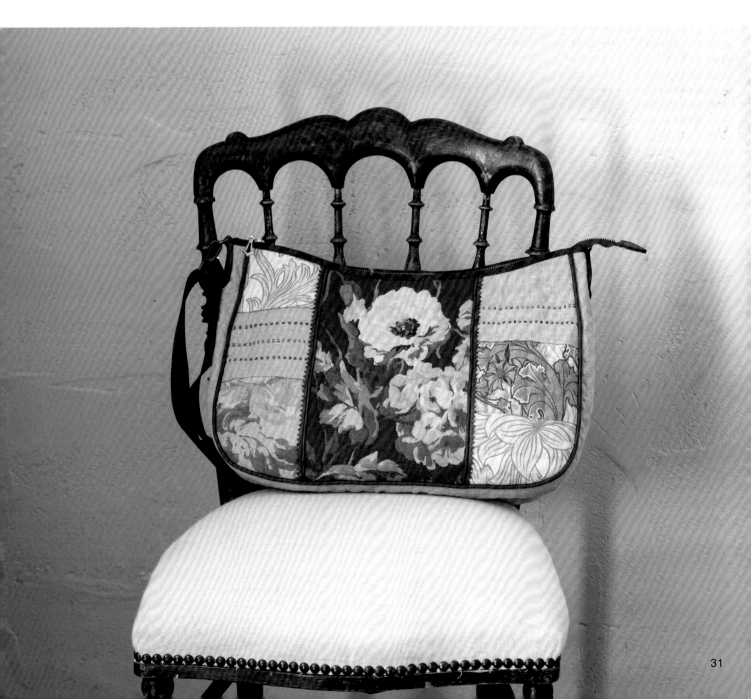

No.16 蓝色手拎包

制作方法 P81

这款手拎包是把花布、蕾丝、图案布等自己喜欢的材料组合在一起制作而成的。在简洁的包形上添加上自己喜欢的元素，自己使用时也会格外开心。

完成尺寸　高29.6cm、宽32cm、厚10cm

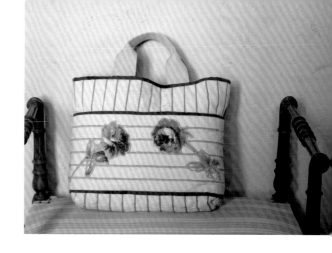

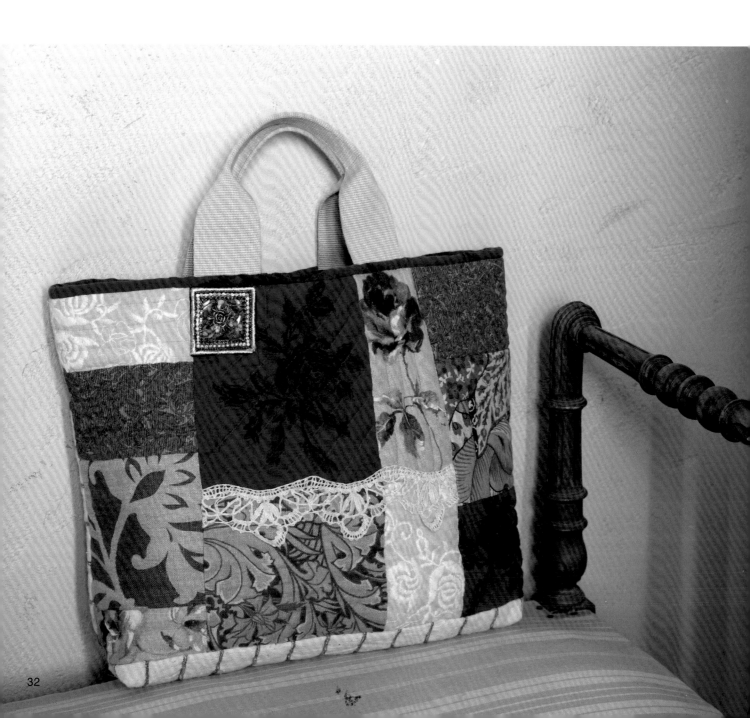

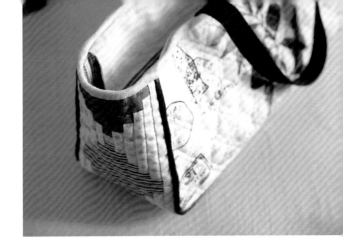

No.17 侧布为小木屋的宽包

制作方法 P82

在包的前后侧使用了一片有橄榄枝图案的布。从侧面一眼望去可以看到小木屋图谱，给人时尚的感觉。

完成尺寸 高15.6cm、宽36cm、厚11cm

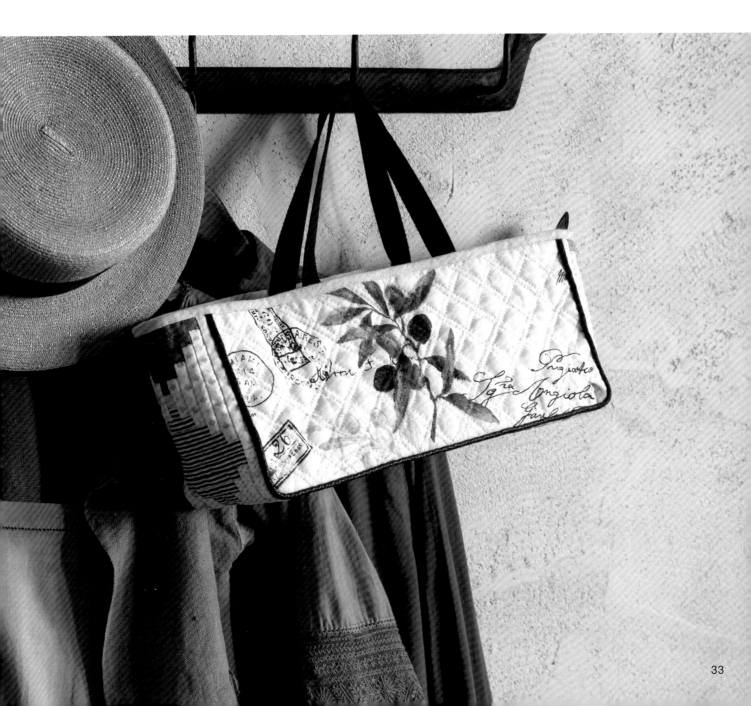

No.18 祖母花园变形托特包

制作方法 P79

这款托特包是把大六角形变形后拼接在一起制作而成的。如果您身高较低，可以调整六角形布片的片数，把包身做得短一些，用起来更协调。

完成尺寸　高36.6cm、宽34cm、厚20cm

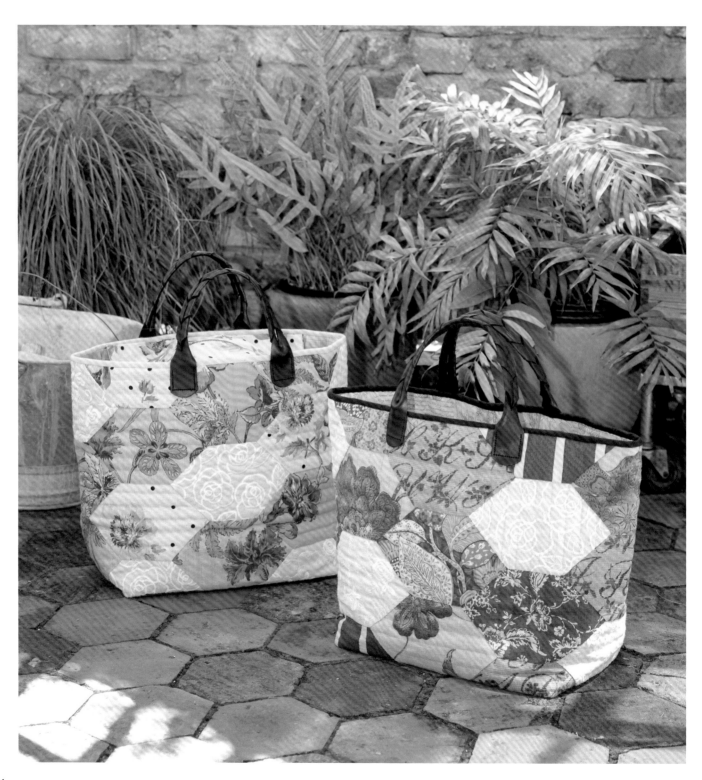

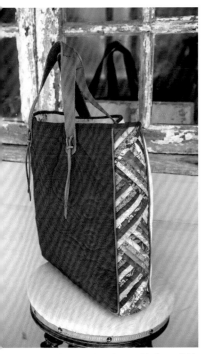

后侧为1片布，做了压线处理。侧布的拼接很醒目。

No.19 侧布为翻缝的大手拎袋
制作方法 P75

这款包的前侧为一片织锦布，侧布是用翻缝的方法把布片连接在一起。与"No.9 使用了翻缝技巧的背包"（P13）搭配在一起使用，也非常棒。

完成尺寸 高38.6cm、宽38cm、厚8cm

No.20 包底为椭圆形的包

制作方法 P83

这款包把毛线球的图案漂亮地呈现了出来。添加了刺绣
元素，绣线为段染线，营造出华丽的氛围。有椭圆形的
超大包底，收纳力很强。

完成尺寸　高26.6cm、宽42cm、厚17cm

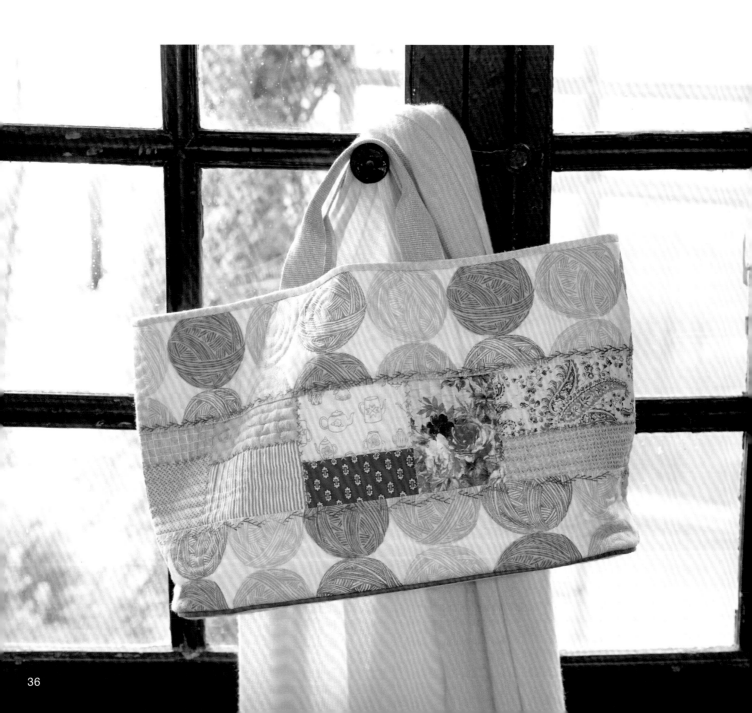

No.21 扁包

制作方法 P84

这款包上贴了花的图案布和蕾丝，没有侧布。在一片底布上摆放自己喜欢的布片，组合起来也很简单，建议初学者学着做。

完成尺寸　高33.6cm、宽46cm

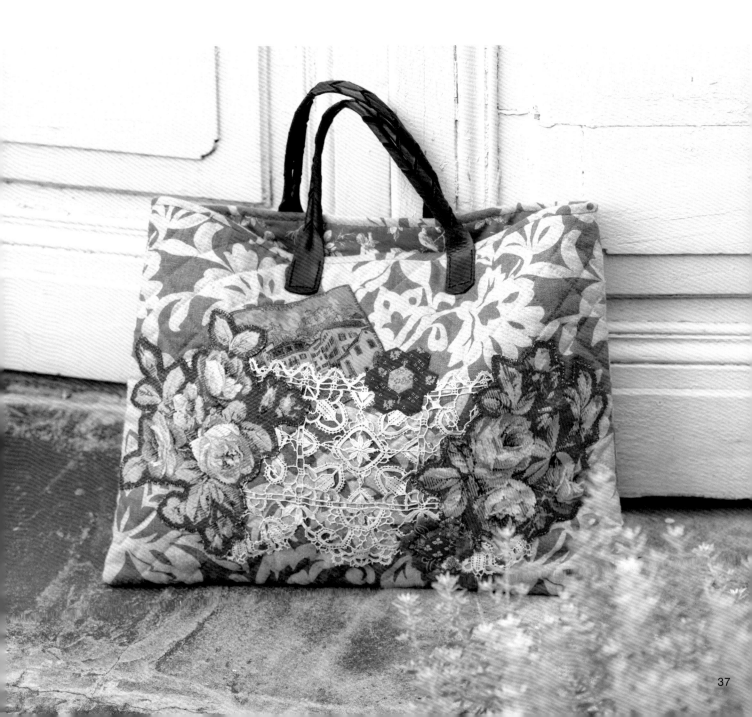

No.22 绿色托特包

制作方法 P79

这款托特包是把绿色系的大块布片拼接在一起制作而成的。尺寸与"No.14 红色托特包"（P30）相同，但是变换了配色，给人的感觉也不同了。

完成尺寸 高32.6cm、宽31cm、厚22cm

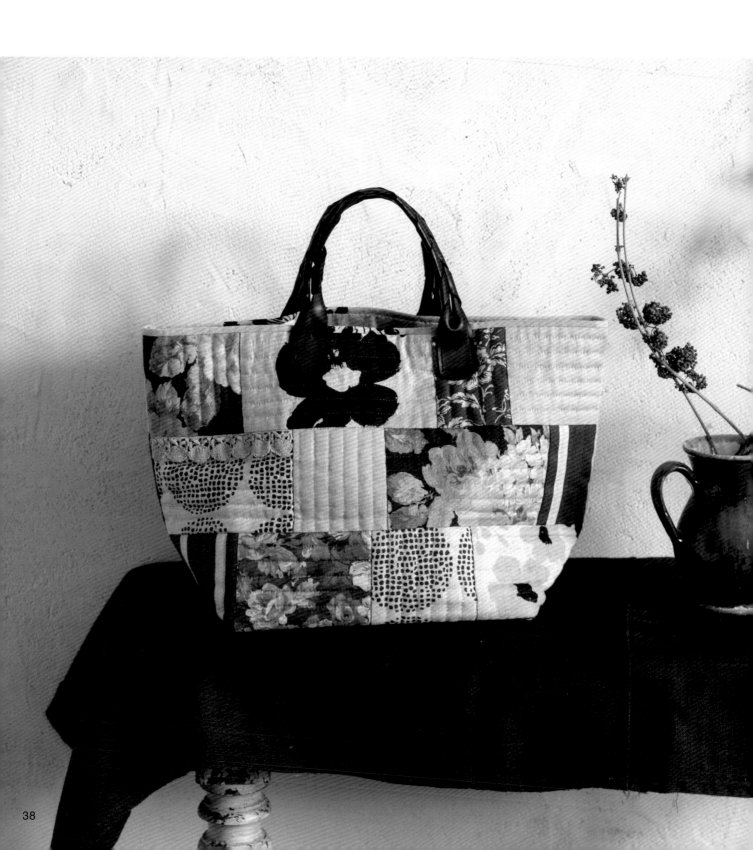

No.23　不同尺寸的包

制作方法　P85

做完一件作品有剩余布料时，把纸型缩小，制作出小一圈的作品，这也是很开心的事情。把包的纸型缩小至70%、60%，制作出形状相同的小包。

完成尺寸（大）　高33cm、宽45cm、厚9cm
　　　　　（中）　高23.1cm、宽31.5cm、厚6.3cm
　　　　　（小）　高19.8cm、宽27cm、厚5.4cm

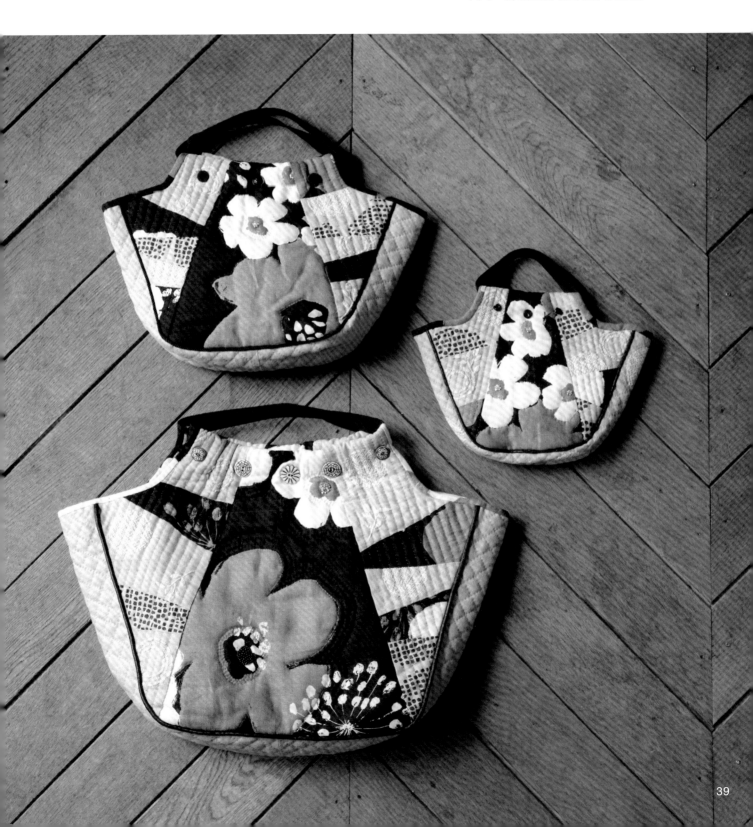

No.24、No.25、No.26 两种用途的背包

制作方法 P86

3种背包的形状完全相同，只是在设计上进行了变化。即便是包身的形状相同，如果在图谱、配色、配件上进行变化，包包就会给人完全不同的印象。有两种使用方法：手拎和肩背。

完成尺寸　高14cm、宽24cm、厚7.5cm

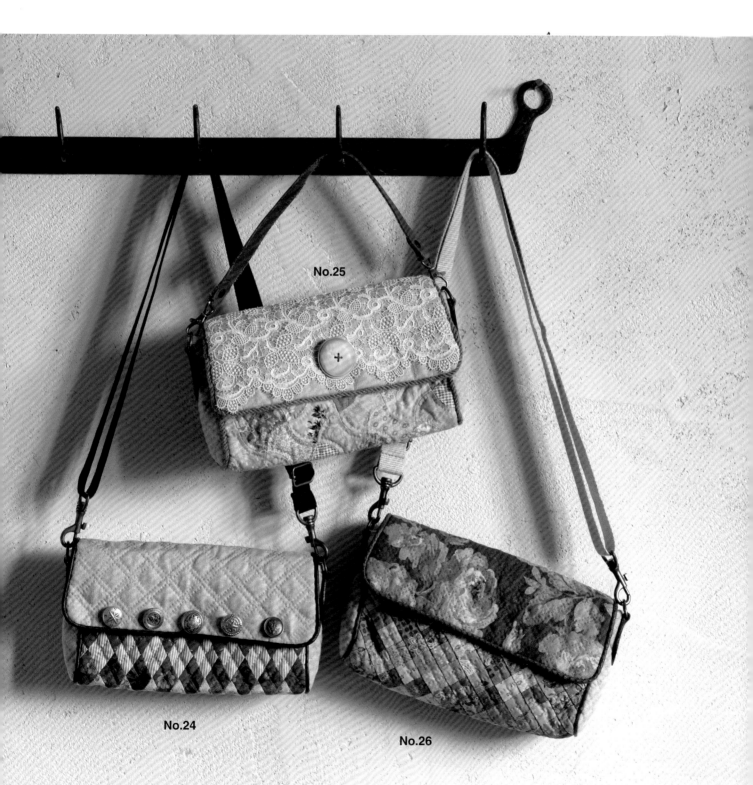

No.25

No.24

No.26

Lesson 3　制作适合自己的包袋

根据自己的喜好、目的、身高等因素，制作出适合自己的包包。在此介绍一下要点。

决定尺寸

我在设计包包时，最先思考的是尺寸。比如，能够容纳上课必备物品时就需要大尺寸包，只是装入贵重物品、短距离行走时就需要小尺寸包。为了了解便于自己使用的尺寸，我把喜欢的纸袋作为参考进行制图。它们为底部的尺寸、高度等提供了非常有价值的参考。

制图

首先要定好包底的尺寸。比如，这个包是用来盛放饭盒的，包底要根据饭盒的大小来制图。包底的尺寸定好后，根据它来决定侧面的尺寸，最后来决定自己喜欢的高度。

设计

包包的尺寸定好后，下面要来画拼接的分割线。

如果均匀地进行分割会比较平淡，要把布片按不同面积进行分割。

如果布有花的图案，想把它生动地呈现出来。与其整片进行呈现，不如只使用一部分，这样更便于使用。

另外，只是把相同色调的布片进行拼接，不如添加亮色，使之成为视觉上的重点，作品就更美观。

因为是手作的包，为了在制作时、使用时都能使自己兴奋起来，用自己喜欢的布来做吧。

要适合衣服、身高

先观察一下自己经常穿的衣服、鞋子的颜色。比如，如果经常穿的鞋子的颜色是茶色，那就使用茶色的提手，再根据茶色来选布。

另外，还可以根据身高来调节包的高度，以取得整体的平衡。身高较高时，建议包身要做得高一些；身高较矮时，就做低一些。

使用拼接而成的包包时，请尽可能穿简洁的服装，这样包包显得更漂亮。

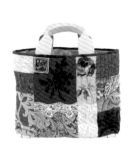
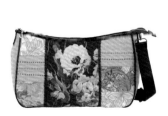
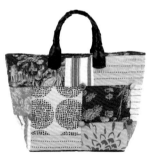

3 粘贴

粘贴就是挖取布上的图案，摆放好后粘贴在底布上，这项工作可以轻松、开心地完成，所以在教室里深受大家的喜爱。

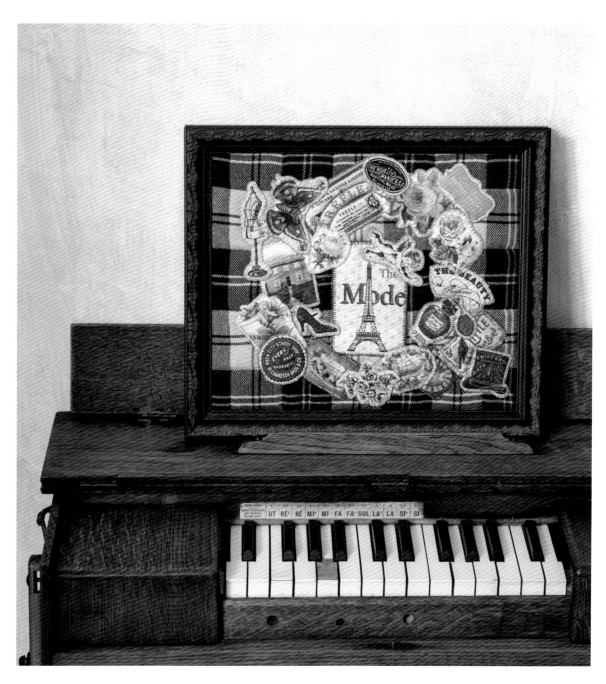

No.27 粘贴的框画

在中心位置摆放了埃菲尔铁塔的图案，把各种花纹、图案挖取后布置在它的周围。请大家一定尝试一下：把自己最喜欢的图案放入框画中，用喜欢的框画来装饰房间。

完成尺寸（框子底板的尺寸）　高26cm、宽31cm
粘贴的方法参照P52~P54

No.28　粘贴和拼接的小木屋壁饰

制作方法　P89

这款壁饰是把花、标签等图案进行粘贴，再与小木屋组合在一起制作而成的。边框简朴，仔细拼接的图谱和粘贴的图案就显得非常美丽。

完成尺寸　高61.2cm、宽61.2cm

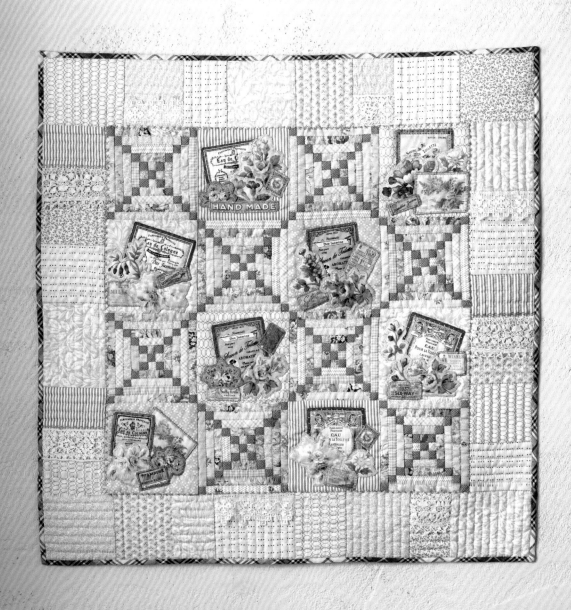

No.29 粘贴和疯狂拼布壁饰

制作方法 P90

这款壁饰是把疯狂拼布与粘贴组合在了一起。在图案部分和布片拼接处，添加了人量的刺绣进行装饰，十分华丽，是非常有存在感的壁饰。

完成尺寸　高71cm、宽65.2cm

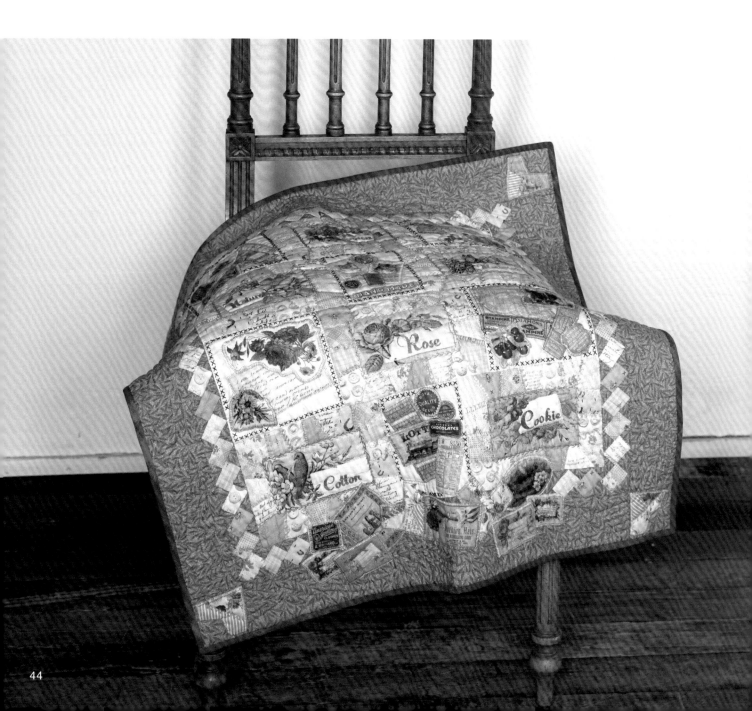

No.30　小挂袋
No.31　有提手的小包
No.32　钥匙包

制作方法　P88、P89

用粘贴制作的3种小物。No.30可以用来装手机、剪刀等物品。把它挂在脖子上，需要用到里面物品时，立刻就可以把它们取出来，非常方便。No.31可以挂在包的提手上，用来收纳小物。No.32可以把钥匙、卡等物品一起装在里面。

完成尺寸
No.30：高21.6cm、宽14cm、厚2cm
No.31：高16.6cm、宽14cm、厚2cm
No.32：高10.6cm、宽13cm

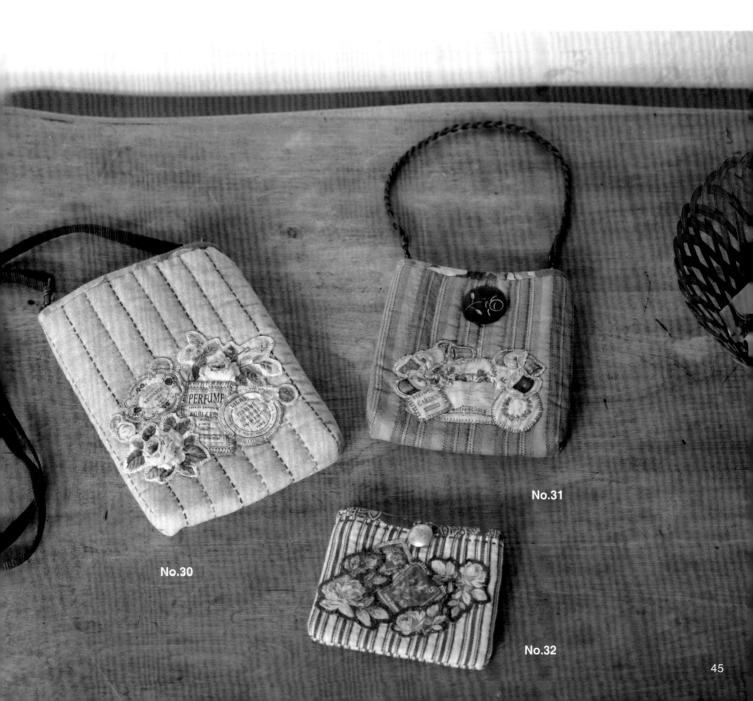

No.31

No.30

No.32

No.33 粘贴的包包

制作方法 P77

在大花图案的四周，并排粘贴了标签、明信片等图案。
组装起来非常简单，是款简洁、好用的包。

完成尺寸　高40.6cm、宽30cm

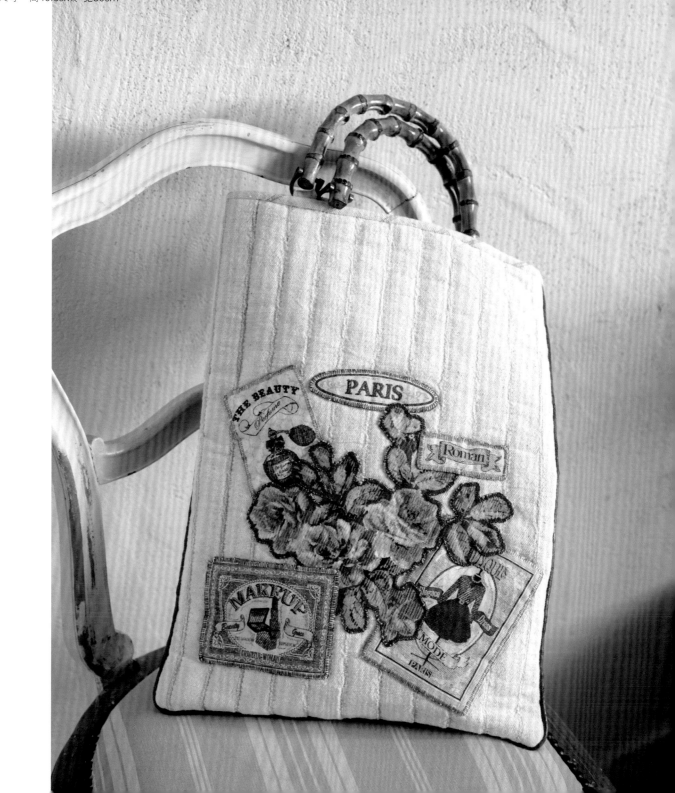

No.34 粘贴的口罩包

制作方法 P90

这款包是用来收纳口罩的。在一片布上，只是添加了粘贴，布就变好看了。制作起来很简单，建议把它作为礼物送人。

完成尺寸（闭合状态）　高13cm、宽13cm

●制作口罩的创意

当自己制作口罩时，尝试着添加一些元素会如何呢？
口罩专用的松紧带，可以使用有弹性的蕾丝米代替。另外，在一侧安上流苏，垂下时看起来像耳环。仅仅是加了一点变化，心情就变得开朗起来。

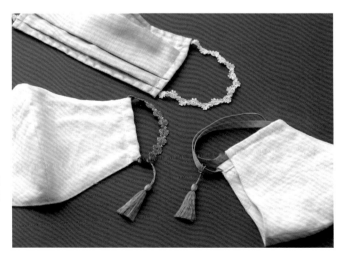

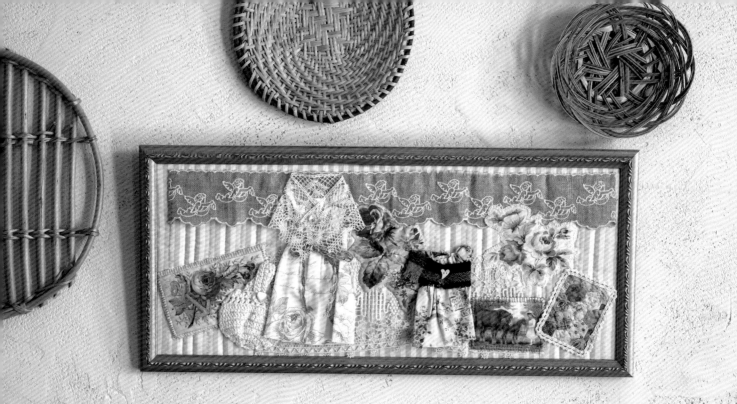

布片和蕾丝制成的礼服、手编的迷你包等，把这些手作的图案进行粘贴。把自己喜欢的元素都填入这个框子里，用它来装饰自己的房间，心情也会好起来。

完成尺寸（框子的底板尺寸） 高22cm、宽52cm
参考作品

No.35 粘贴的长框画

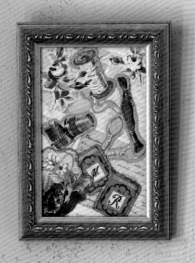
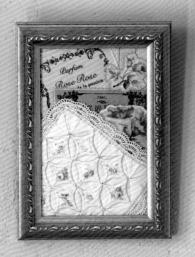
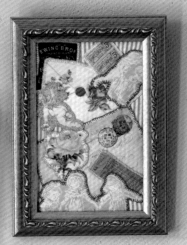

在一张照片大小的框子里粘贴小装饰。很轻松就能完成，做上几个，把它并排装饰，非常可爱。

完成尺寸（框子的底板尺寸） 各高15cm、宽10cm
参考作品

No.36 粘贴的小框画

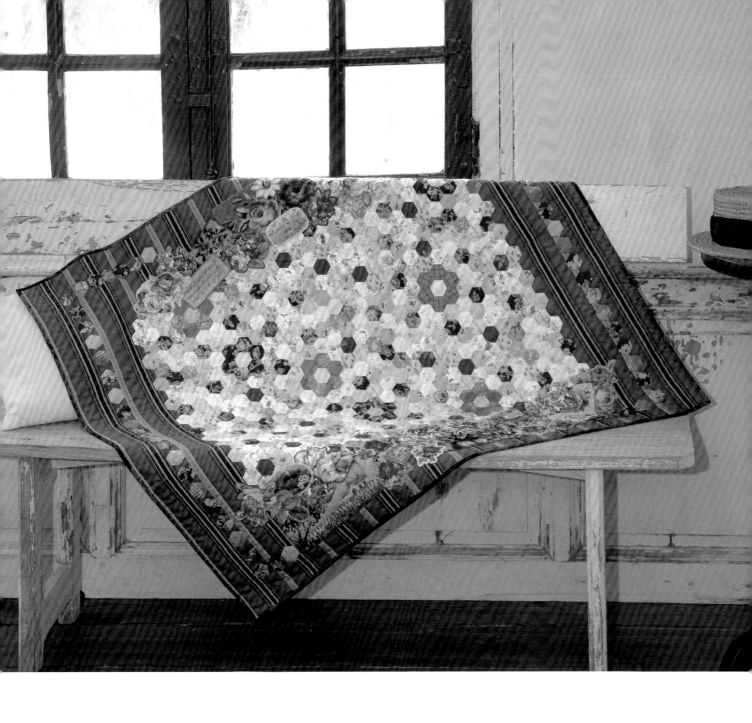

No.37 粘贴和拼接的祖母花园壁饰

制作方法 P92

在六角形布片的周围粘贴花的图案，在边框上再贴缝上六角形。把各种元素组合在一起，在设计上就有深度了。

完成尺寸 高约83.7cm、宽101.2cm

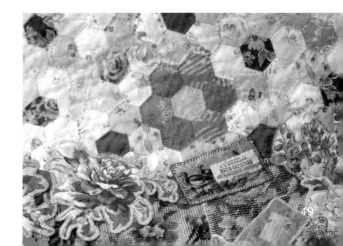

No.38　粘贴十字绣图案的壁饰

制作方法　P92

在印着英文字母的布上，粘贴剪成四边形的十字绣布、
六角形布片。图案的挖取方法不同，给人的印象不同，
这也是粘贴的乐趣之一。

完成尺寸　高65.2cm、宽65.2cm

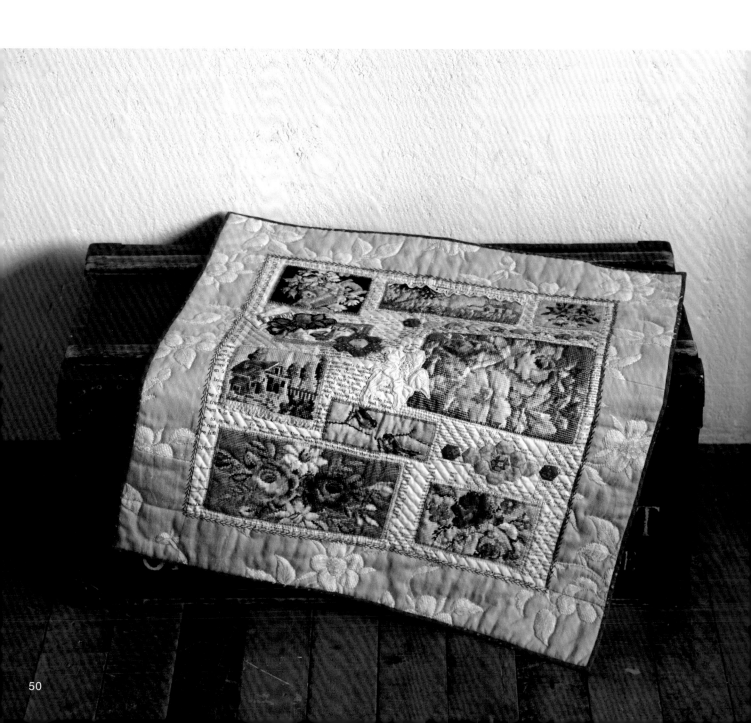

No.39 粘贴的靠垫

制作方法 P91

这款靠垫的六角形用纸衬法拼接而成，再与花的图案布一起粘贴成花环的形状。周围的嵌绳和流苏也是亮点，非常时尚。

完成尺寸 高30cm、宽40cm

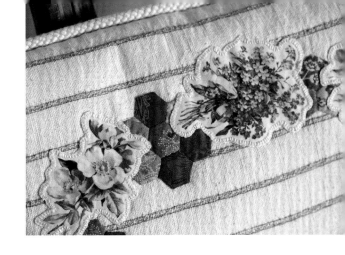

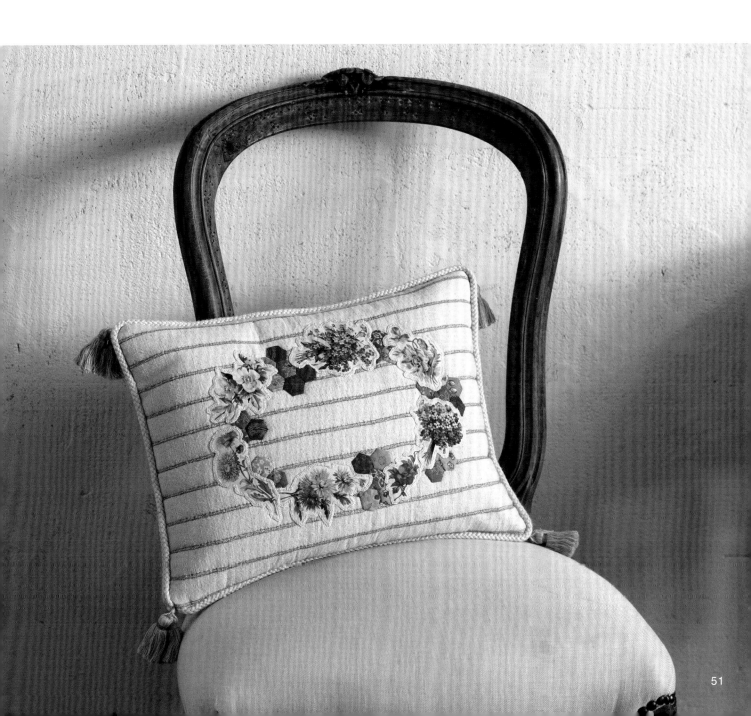

Lesson 4　粘贴

粘贴是轻松地把布片组合在一起，整个过程令人开心，让我们一起来掌握粘贴的技巧和缝法吧。

准备贴片

思考粘贴什么图案时，仅仅面对一片布，是产生不了想法的，所以建议从布中挖取图案开始做起。在商店就可以买到透明塑料盒，按照图案的种类分别装入盒子中。剩下的碎布块也可以派上用场，做成纸衬布片也放在里面。

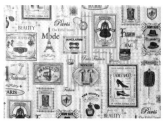

明信片图案、标签图案、花的图案等都可以用来粘贴。尽可能选用图案清晰的布料。薄平纹棉布和含麻的厚布都可以使用。

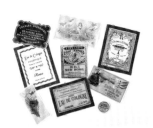

常用来粘贴的花图案和标签图案。

厚布料也可以使用。　　　剩下的布料可以做成纸衬布片。

画线后裁开

在硬桌面上难以画出顺滑的线，所以先把布对折。画线时，P16"制作纸型"有介绍，使用绘图笔。
在花、动物等图案的外侧大约0.3mm处画线。注意不要画成直线，另外图案的四周要用尖角来包围。

线画好后，在线的外侧大约0.3cm处裁剪布。剪刀要使用贴缝专用剪那样的尖端锋利、薄，握柄灵活的小剪刀。裁剪布时，右手保持固定状态，用左手转动布。

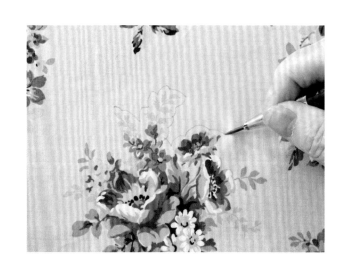

决定粘贴位置

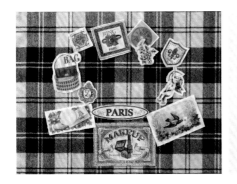
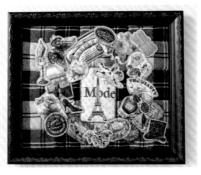
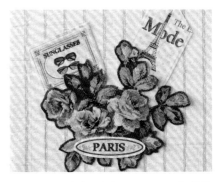

与其留出缝隙、散开摆放，不如把各个图案集中在一起、平衡地进行摆放，这样会更漂亮。

"No.33 粘贴的包包"（P46）采用粘贴技术，具体摆放方法是以大的花图案为中心，在它的周围添加了各种图案。

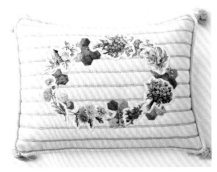
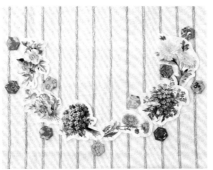
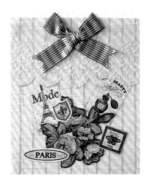

"No.39 粘贴的靠垫"（P51）采用了粘贴技术。即便是粘贴相同的图案，如果改变摆放方法，给人的印象也会随之发生变化，所以请尝试各种不同的摆放方法吧。
另外，如果底布使用的是素色布，效果会变成图案挖取前布料的样子，所以底布请使用条纹布等稍微有点图案的布。

如果配上蕾丝、缎带等多种材料，就会有华丽感，放入框子里也很漂亮。

使用上图卡片图案的印花布时，在空白部分可以绣上文字，可以在它上面放上其他的图案进行粘贴等，使用方法有很多种。

要点

明信片、标签等图案，可以把图案部分剪开、挖取，也可以在内侧进行缝合固定。如果想要图案给人有界限感，可以像截取花图案一样，在外侧大约3mm处添加缝份。添加缝份和没有缝份，给人感觉完全不同，请试着做做，享受它带来的快乐。

用扣眼缝进行贴缝

〈关于针和线〉使用2根25号绣线。针要根据布的厚度、作品的氛围进行选择。布较薄时，使用能穿过1根线的细针，像图A那样穿入1根线后，打结成为环形。使用的是厚布而且想使它有鼓起来的感觉时，像图B那样，使用稍微粗一点的针，用2根线同时穿过它。

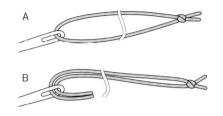

1

粘贴图案的摆放方法决定好了以后，用固定胶把图案贴在底布上，在线的内侧进行疏缝。

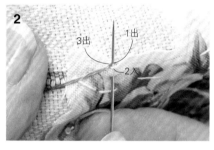

2

从布端出针，在铅笔画线稍微下方一点的位置入针，然后再在布端出针。

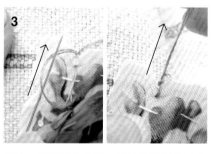

3

抽线，当线圈变小时，把针从线圈的下方穿过，在垂直方向抽线。

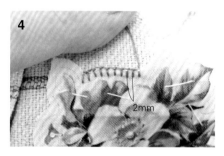

4

用相同方法间隔2mm继续往下缝。相对于线，针呈直角方向入针缝合，缝线会更漂亮。

5

缝凹陷部分时，在顶点和凹陷的部分都一定要入针进行缝合。

6

需要转换方向时，要在刚才相同的地方出针。之后，同样间隔2mm往下缝。

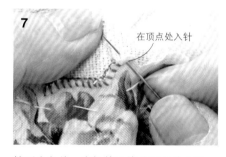

7

缝到尖角处，在铅笔画线的顶点处入针，在布端尖角部分的前一针出针，然后抽线。

8

再次在铅笔画线的顶点处入针，在布端的顶点处出针。

9

再次在铅笔画线的顶点处入针，前一针入针，然后用同样方法往下缝。尖角部分是在同一地方入针3次后才停止。

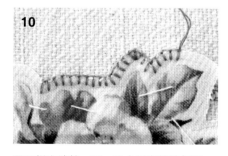

10

用同样方法缝一圈，这个图案就缝好了。

Column

享受个人风格的甜点时光　vol.1

拼布和制作甜点有很多相似之处。
在此介绍一下我制作甜点的创意和方法，它们制作起来很简单，可以把它作为犒劳工作人员的餐后甜点；
与P64的方法一起应用，在制作拼布作品的间隙，请享受一下制作甜点的快乐时光。

冷冻水果

菠萝、芒果、麝香葡萄、甜瓜……当别人送给你很多
这样的水果时，或者因为它们很便宜一下子买了很多
时，就把它们切成便于食用的大小，冷冻起来。
进行冷冻，就能保存较长时间，而且吃到最后味道也
很好。

在冷冻水果里，如
果混入做好的杏仁
豆腐，就能轻松地
做出一道甜菜。

盛入糯米粉做成的汤圆和红
豆罐头，在它的上面配上冷
冻水果，就成为一道凉菜。
再用院中的薄荷叶作为点
缀，看起来就更美了。

冰糖腌梅子

把梅子一个一个仔细地进行清洗，去掉蒂。把梅子和
冰糖以1∶1的比例放入瓶中保存。大约2个月以后，
甜味就进到梅子里了。
建议兑入苏打水，再加入薄荷叶、柠檬，就变成爽口
的饮料了。
常备上这些东西作为必需品，到时像思考拼布的设
计、配色一样，把手头里拥有的食材进行搭配，就能
享受到搭配的快乐了。

4 刺绣

在拼布作品中添加刺绣，可以呈现各种美化效果。在此，介绍一下给作品带来较大影响的刺绣。

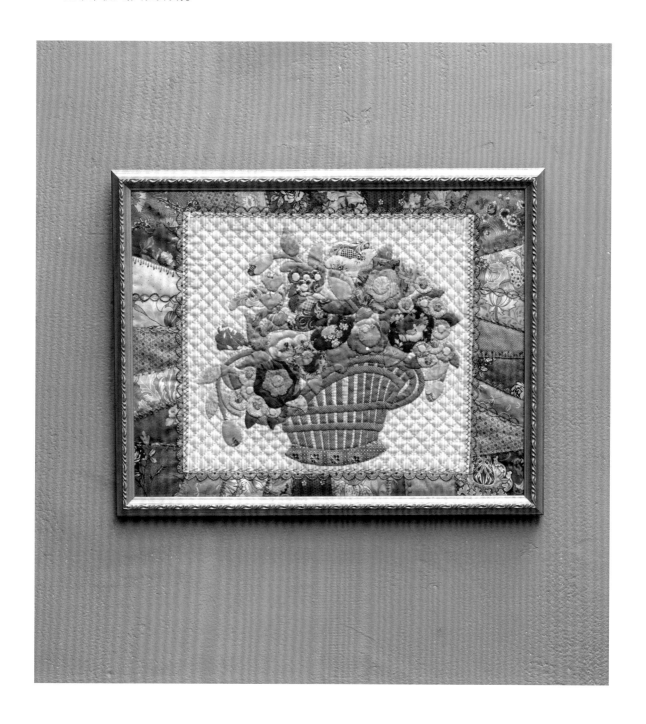

No.40 巴尔的摩和刺绣框画

制作方法 P95

该框画是在贴缝了巴尔的摩的周围，加上了疯狂拼布的边框。凭借添加的刺绣，给人纤细、华美的印象。

完成尺寸（框子的底板尺寸） 高31cm、宽40cm

No.41　拼接和刺绣的框画

制作方法　P94

该框画较宽，是把3片图谱横向连接在一起，再安上边框。在拼接接口和边框上进行了刺绣，然后又粘贴了大使和花的图案。

完成尺寸（框子的底板尺寸）　高21cm、宽49cm

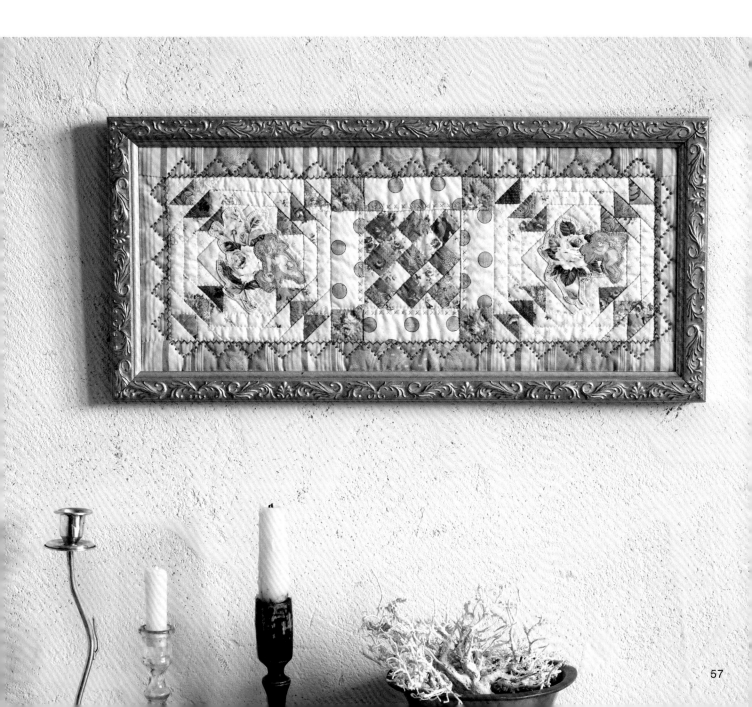

No.42　刺绣和粘贴的背包

制作方法 P93

背包有很大的口袋，口袋表布的底布由六角形拼接而成，在底布上粘贴了图案。包身为素布，进行了平针绣，装饰效果明显。两侧的扣子成为亮点。

完成尺寸　高30.6cm、宽24cm、厚6cm

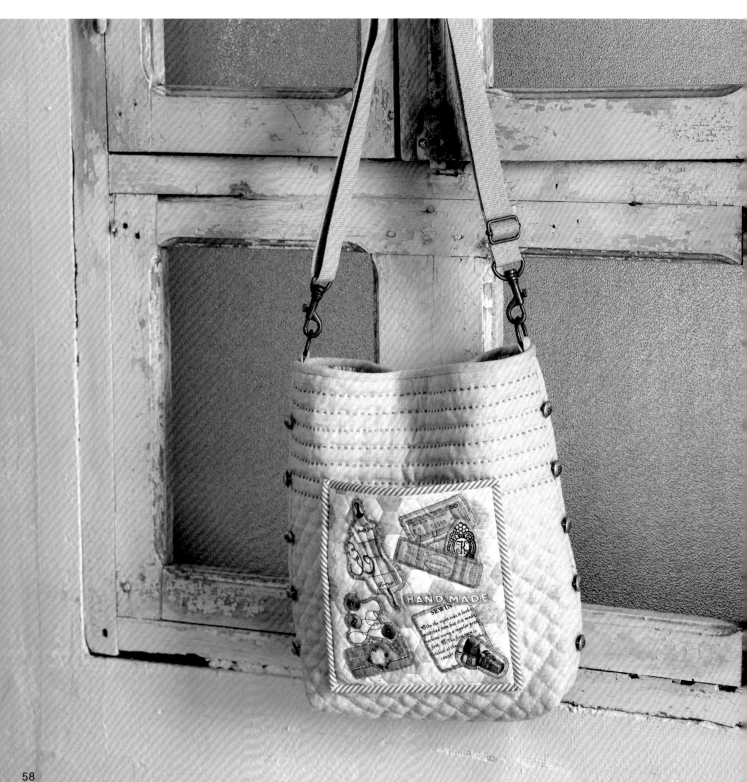

No.43　双爱尔兰锁链和刺绣的壁饰

制作方法　P95

该壁饰是在双爱尔兰锁链的图谱中，添加了图案的粘贴。在白色部分根据图谱的颜色，用淡蓝色的线进行了刺绣，使作品内容更加饱满。

完成尺寸　高80.5cm、宽80.5cm

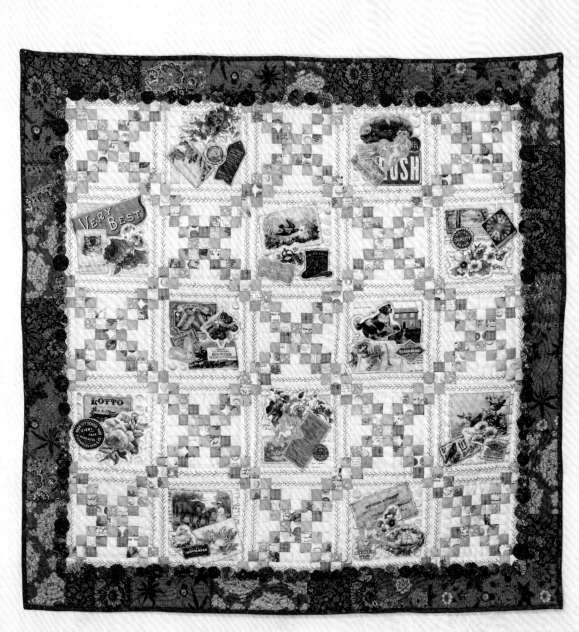

No.44　贴缝和刺绣的框画

制作方法　P94

该框画较宽，由3片图谱组成，采用了贴缝和图案的粘贴。凭借各种样式的刺绣，使贴缝的轮廓凸显出来。

完成尺寸（框子的底板尺寸）　高22cm、宽54cm

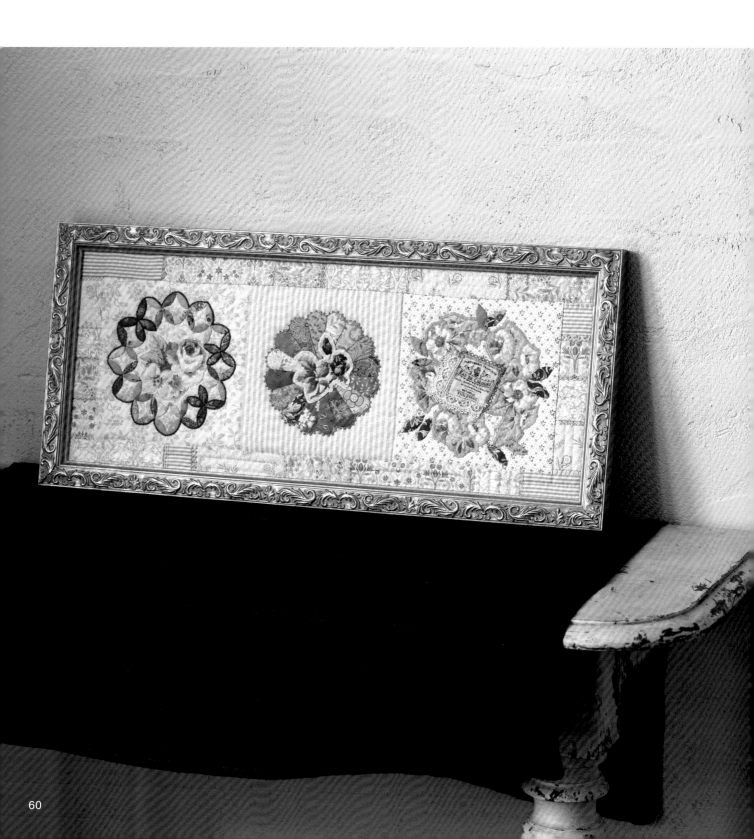

Lesson 5 　刺绣　　在此，介绍一下刺绣带来的效果和刺绣的绣法。

拼接后添加刺绣，可以产生各种效果，所以，我经常在拼布作品上进行刺绣。
刺绣后，可以表现出蕾丝那样纤细的效果，增加了作品的深度。在拼接的接口处刺绣，可以消除直线的生硬，给人柔和的印象，使之融入整个作品中。
做完后发现：如果觉得拼布作品的视觉空间"不够"，或者觉得"贴缝的颜色有些淡"，那么就在这些地方刺绣，可以掩盖这些缺点，使拼布更加有魅力。
在贴缝作品中，想把某些部分成为亮点，就给这个部分进行刺绣，突出这部分，还可以呈现出影了的效果。
凭借添加刺绣，作品就变得非常柔和，手作感十足。请一定试着给作品积极地添加刺绣元素。

在包的素色部分，用3根线横着绣了平针绣。让人感觉布本身就是这样的，低调又很时尚。

No.40和No.44框画的一部分贴缝。装饰效果像蕾丝，让贴缝的轮廓显现出来了。

刺绣前和刺绣后的比较

以2个作品为例，比较一下刺绣前和刺绣后的不同。
可以看出：刺绣表现出纤细感，使作品有了深度。
选择绣线时，与考虑配色一样，在布的上面放上两至三种颜色，比较一下，选出颜色适合的线。

刺绣前　　　　　　　　　**刺绣后**

准备绣线

DMC25号绣线，有光泽，很漂亮，我经常在作品中使用它。另外用于刺绣的针，请准备细针（手缝针）。

经常听到有人说：绣线的颜色太多，不知道用哪种。我介绍一下我经常使用的颜色，供大家参考。

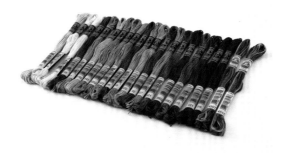

从左边开始，25号绣线的色号：453、3886、ECRU、839、841、3782、3347、3052、3022、936、169、932、32、407、921、3803、3687、315、221、816
Coloris（段染线）的色号：4507、4515

买来的绣线直接使用不好用，需要把它重新卷在线板上，存放时按照颜色分类摆放好。比如用2根线刺绣，绣完后线有剩余，把它缠在线板上，就不会发生缠绕，可以妥善保存了。

进行刺绣练习

在给作品进行正式刺绣之前，请试着在白布上画线，进行刺绣的练习。

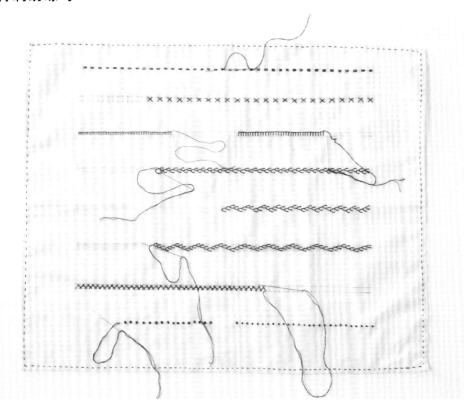

使用可以自然消除印记的细笔，画好线，再进行刺绣。

在作品中使用的主要刺绣针法

不需要掌握很多绣法，会基本针法就够用了。在此，介绍一下本书中使用的主要针法。

开放式十字绣

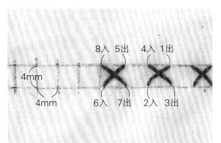

先横向画出间距为4mm的线，再画间距4mm的竖线。脑中要想着正方形来进行刺绣。

扣眼绣（1根线）

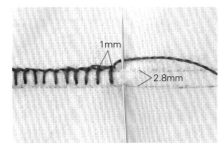

线的间隔大约为2.8mm，刺绣的间隔为1mm。（绣法参照P54）

扣眼绣（2根线）

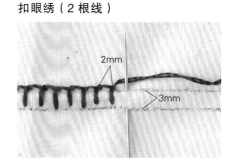

线的间隔大约为3mm，刺绣的间隔为2mm。

平针绣（应用）

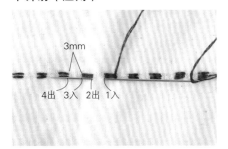

画一条基础线，间隔3mm进行平针绣。第1条线横着绣完后，第2、3条线要在之前绣线的正下方横向进行刺绣。尽可能做到针垂直插入，正面和背面的针脚长度相同，这样绣出的针脚就漂亮。

法国结粒绣

（3根线）　　　（2根线）

与别的绣法组合在一起时，就用2根绣线；想突出结粒绣的存在感时，就用3根线来绣。

法国结粒绣的绣法

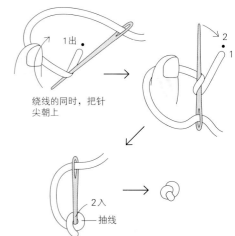

绕线的同时，把针尖朝上

千鸟绣

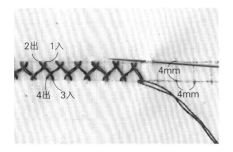

间隔4mm画出正方格的线。上下交错着往下绣。

羽毛绣

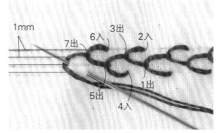

画4条线，间距略多于1mm，按照顺序给针挂上线，往前绣。

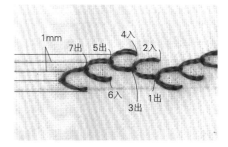

绣双羽毛绣（右上）时，画5条线；绣应用羽毛绣（右）时画6条线，绣法相同，挂线的同时往前绣。

享受个人风格的甜点时光　vol.2

甜点的制作与拼布有很多的相似点。做好准备工作后把半成品保存起来，需要做甜点时，用半成品来做，瞬间就能做好，非常方便，在此给大家介绍苹果露和黑莓沙司的做法。

苹果露

苹果切好后撒上砂糖，砂糖的重量为苹果重量的20%~30%。如果喜欢，可以加入柠檬汁，以这种状态放置一个晚上。

大量的苹果汁渗出来后，用中火煮30~40分钟。煮至锅底只剩下少量水分后，装入瓶中，放入冰箱。可以保存1个月左右。与肉桂搭配在一起，味道超级棒。与面包、烤芋头一起食用，也非常好吃。

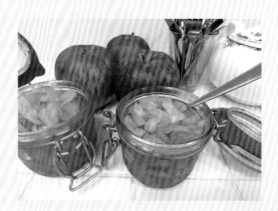

黑莓沙司

把黑莓冷冻起来，然后用果汁机打成液体。为了去掉籽，用滤网过滤一下（左下图a）。变得顺滑后（左下图b），称重，加糖，糖的重量是黑莓重量的30%，如果喜欢，可以加入柠檬，最后一起炖煮。因为想让它像沙司一样用来调味，不希望它因煮的时间过长成为果酱，所以在它处于松散状态时就关火。

院子里种的黑莓。变黑后摘下来冷冻。

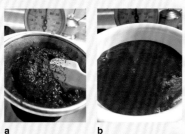

a　　b

把薄饼烤好后，在它的上面放上苹果露、鲜奶油，再加入黑莓沙司。这是一道让肚子超满足的简餐。在装盘时用了心思，外观上看起来就很好吃的样子。

这道甜点是在自己家里做的，正宗又好吃。杯底放入麦片，在它的上面放上芒果和冰激凌、鲜奶油等。最后倒上黑莓沙司，用薄荷叶作为点缀，这样就做好了。

作品的制作方法

- 制作方法图中的数字单位为厘米（cm）。
- 制作方法图中没有标"不含缝份"时，标注的尺寸就是完成尺寸。裁布时，请在周围适当地添加缝份。没有特别说明时，需要给拼接的布片加7mm（布片较小时为5mm）的缝份，需要给贴缝的布片加小于3mm的缝份。
- 制作需要压线的作品时，铺棉和里布（或者衬布）的尺寸要比表布大一圈，压线后再把多余部分裁剪掉。
- 完成尺寸是配制图上的尺寸。实际操作中，经过压线，实际尺寸多少都会缩小，即会出现变小的情况。压线后，请重新量尺寸，调整大小。
- 需要突出某个花纹图案时，实际操作中尺寸有时会发生变化，裁图案布时请稍微多裁一些，这样用起来就会安心。

No. 2　图片 P7　由4片图谱构成的组合拼布　实物大纸型 A 面

● **材料**

拼接、贴缝用布…使用碎布；边框的底布…麻布 110cm×55cm；里布、铺棉各90cm×90cm；包边条（斜裁）…2.5cm×330cm

● **完成尺寸**　高79cm、宽79cm

● **制作方法**

1　把位于中央部分的4片图谱分别进行拼接或者贴缝。

2　把中央部分的图谱连接后，在它的周围缝上边框，然后贴缝圆形、花朵、心形。

3　拼接三角形，然后缝在2的周围。

4　叠放表布、铺棉和里布，进行压线。

5　给四周进行包边。

配置图

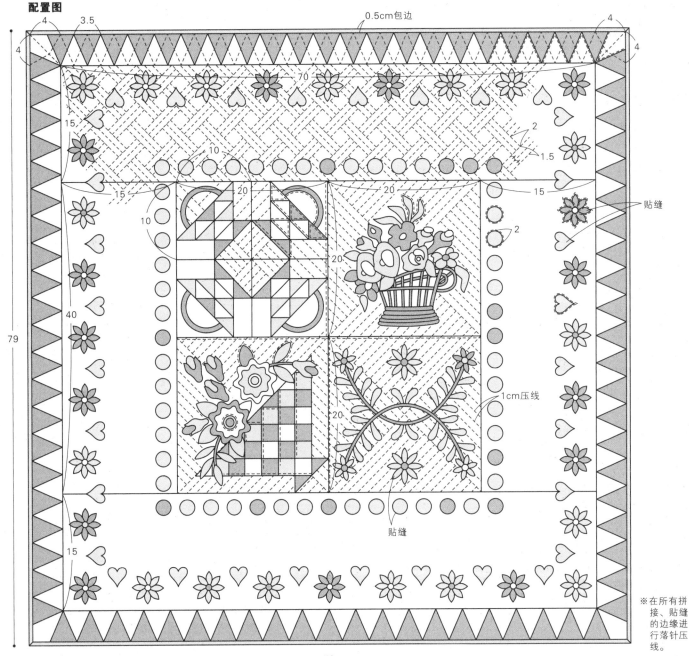

※在所有拼接、贴缝的边缘进行落针压线。

No. 3　图片 P8　由9片图谱构成的组合拼布　实物大纸型 A面

● 材料

拼接、贴缝用布…使用碎布；里布、铺棉各100cm×100cm；包边条（斜裁）…2.5cm×380cm；25号绣线白色适量

● 完成尺寸　高92cm、宽92cm

● 制作方法

1 贴缝5片图谱，拼接4片图谱。

2 把9片图谱连接在一起，完成中央部分的制作。

3 拼接52片图谱，作为边框。

4 在中央图谱的周围缝上所有的边框。

5 叠放表布、铺棉和里布进行压线，给周围包边。

6 给边框刺绣。

配置图

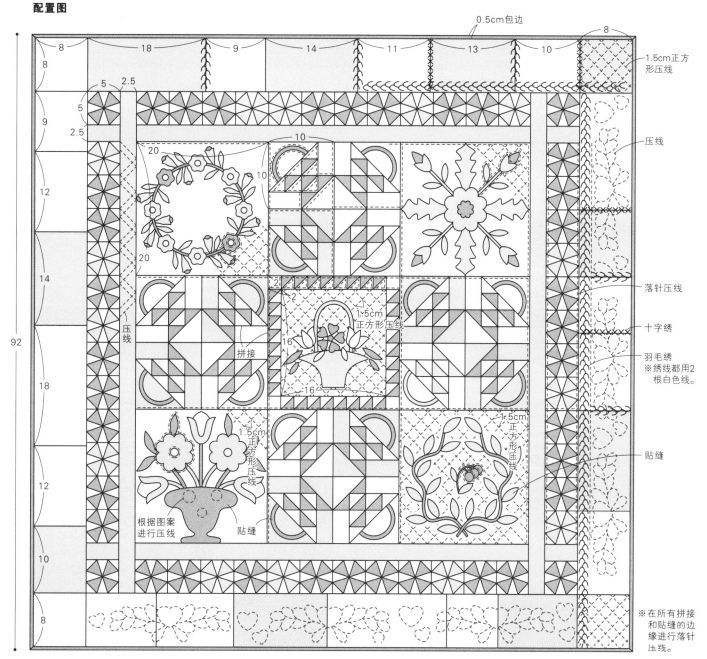

● 材料

包体…绿色提花布60cm×50cm；贴缝用布…使用碎布
（包含针插、剪刀套）；衬布、铺棉各50cm×40cm；
里袋45cm×30cm（包含里布）；包边条（斜裁）…
3cm×140cm；13cm长拉链2根；粗1cm圆绳90cm；
宽2cm蕾丝45cm；宽0.7cm缎带18cm；直径0.1cm扣子
1颗；厚纸、串珠、毛毡、填充棉、25号绣线红色各适量

● 完成尺寸（闭合状态）　高18cm、宽23.2cm（工具包
　　包身）

● 制作方法

1　给工具包的底布贴缝，再叠放铺棉、衬布后进行压线。

2　给四周包边。

3　在两侧用回针缝缝上拉链，用立针缝缝上里袋。

4　把工具包的上、下边折叠后，用点状回针缝缝出穿绳通道，穿上圆绳，
　　把它缝成环状。

5　把圆绳的缝合接口藏在里面，为工具包包身进行刺绣。

6　针包、针插、剪刀套参照图示进行制作。

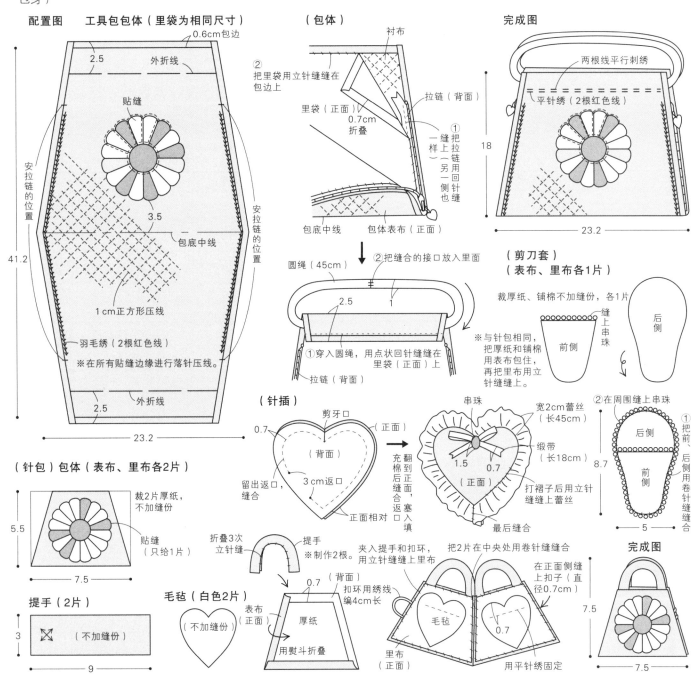

No. 11　图片 P15　　能感受到设计快乐的壁饰　实物大纸型 B面

● 材料

拼接、贴缝用布…使用碎布；边框C…条纹布75cm×75cm；里布、铺棉各100cm×100cm；包边条（斜裁）…2.5cm×380cm；边长为1.2cm的六角形以及边长为2.2cm菱形纸衬；25号绣线白色、淡蓝色各适量

● 完成尺寸　高88.4cm、宽90.2cm

● 制作方法

1 参照P22的教程，制作8片图谱A。

2 参照P52~P54的教程，制作8片图谱B。

3 把中央图谱连接起来，给边框C贴缝。

4 把边框C挖取出来，嵌入中央图谱，缝上，然后进行刺绣。

5 制作边框D，用立针缝缝上边框C，在周围缝上边框E。

6 把表布、铺棉、里布三层叠放，进行压线，给周围包边。

配置图

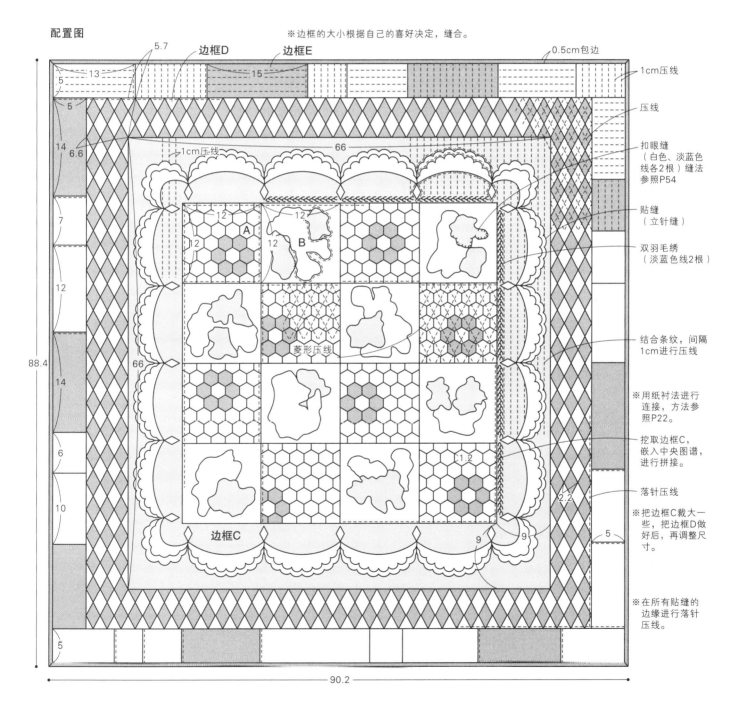

※边框的大小根据自己的喜好决定，缝合。

0.5cm包边

1cm压线

压线

扣眼缝（白色、淡蓝色线各2根）缝法参照P54

贴缝（立针缝）

双羽毛绣（淡蓝色线2根）

结合条纹，间隔1cm进行压线

※用纸衬法进行连接，方法参照P22。

挖取边框C，嵌入中央图谱，进行拼接。

落针压线

※把边框C裁大一些，把边框D做好后，再调整尺寸。

※在所有贴缝的边缘进行落针压线。

No.5　传统图案的背包
No.6　传统图案的小背包

图片　P10、P11　　实物大纸型　B面

● 材料　※()内为No.6的尺寸。

拼接用布…使用碎布；后侧…素色麻布30cm×25cm（30cm×30cm）；里袋30cm×40cm（30cm×35cm）；衬布、铺棉各30cm×55cm；包边条（斜裁）…各3cm×40cm；宽0.3cm蜡绳各70cm；宽2cmD形环各2个；带龙虾扣的包带各1根；25号绣线蓝色适量；直径3cm扣子1颗；直径1.5cm磁扣1组（凹、凸）；5cm长流苏2根；直径0.4cm串珠11颗

● 完成尺寸　高23.6cm、宽18cm（高23.6cm、宽14cm）
● 制作方法

1　参照P18的缝法，拼接布片制作前侧。
2　进行刺绣，表布、铺棉、衬布三层叠放，进行压线。
3　把前、后侧正面相对对齐，缝合两侧和包底，翻到正面，立针缝缝上蜡绳。
4　给袋口包边，给耳布穿上D形环，把它缝在袋口。
5　制作里袋，用立针缝把它缝在包边的边缘。
6　No.5是缝上扣子和磁扣，No.6是缝上流苏和串珠。

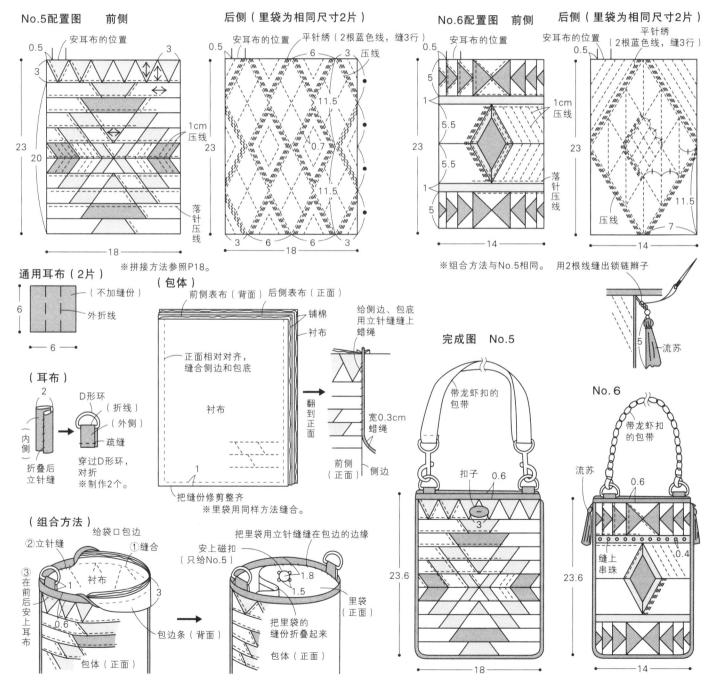

● **材料**

拼接用布…使用碎布；内口袋、里布、铺棉各
20cm×25cm；包边条（斜裁）…3cm×80cm；
18cm长拉链1根；宽1.2cmD形环1个；龙虾扣2个；
直径1.2cm扣子2颗；宽1.2cm带子60cm

● **完成尺寸**　高11.2cm、宽10.6cm

● **制作方法**

1　拼接布片制作表布，把表布、铺棉、里布三层叠放，进行压线。

2　给周围包边，给两边安上拉链。

3　制作内口袋，把它的底边和侧边用立针缝缝在包体内侧。

4　把包体对折，给D形环穿上耳布，夹入耳布把底边缝上。

5　给带子的两端穿上龙虾扣，制作拎带。

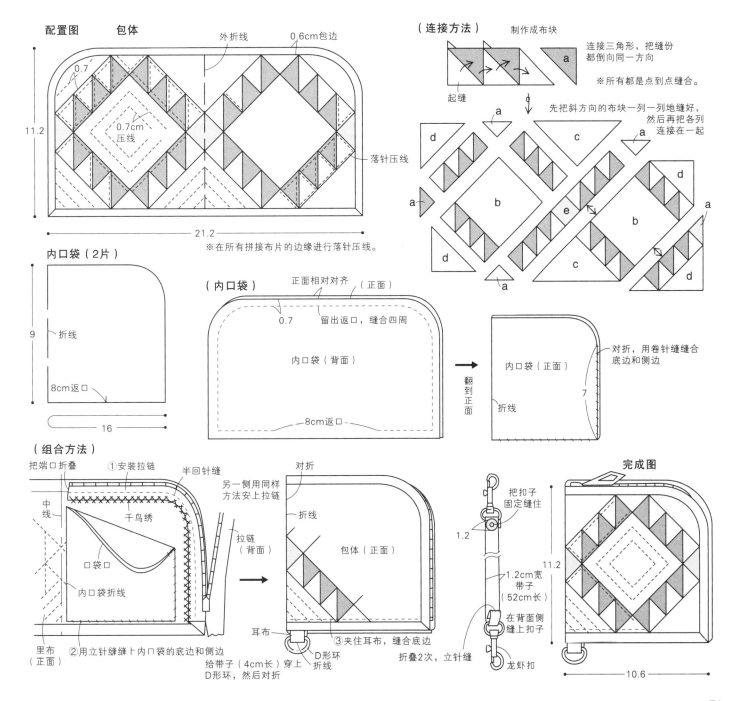

No. 8　图片 P12　有2个口袋的背包　实物大纸型 A 面

● **材料**

拼接用布…使用碎布（包含A~D表布、里布、耳布）；2种织锦布…16cm×21cm（包盖表布）、16cm×23cm（E表布）；铺棉60cm×50cm；包边条（斜裁）…2.5cm×25cm、3cm×125cm；黏合衬30cm×35cm；宽0.4cm蜡绳150cm；宽1.5cmD形环2个；带龙虾扣的包带1根；直径1.5cm扣子3颗；直径1.4cm磁扣1组（凹、凸）

● **完成尺寸**　高14.1cm、宽21cm、厚3.5cm

● **制作方法**

1　把前袋、后袋的A~E部分叠放三层，进行压线。

2　把前袋的前侧和后侧正面相对对齐后缝合，用里布把缝份处理好。

3　翻到正面，立针缝缝上蜡绳，给袋口包边。

4　后袋用同样方法制作，参照图示，制作包盖，然后缝在后袋上。

5　把前、后袋叠放，把在内侧的面用藏针缝缝上。

6　安上耳布、磁扣、带龙虾扣的包带。

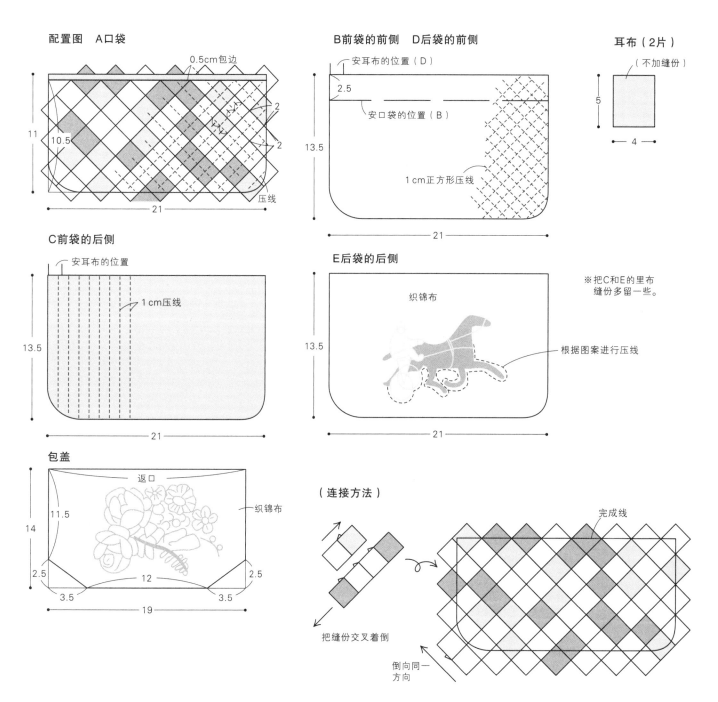

配置图　A口袋

0.5cm包边

11
10.5
21
压线

B前袋的前侧　D后袋的前侧

安耳布的位置（D）
2.5
安口袋的位置（B）
13.5
1cm正方形压线
21

耳布（2片）
（不加缝份）
5
4

C前袋的后侧

安耳布的位置
1cm压线
13.5
21

E后袋的后侧

织锦布
13.5
根据图案进行压线
21

※把C和E的里布缝份多留一些。

包盖

返口
11.5
织锦布
14
2.5
2.5
3.5　12　3.5
19

（连接方法）

完成线
把缝份交叉着倒
倒向同一方向

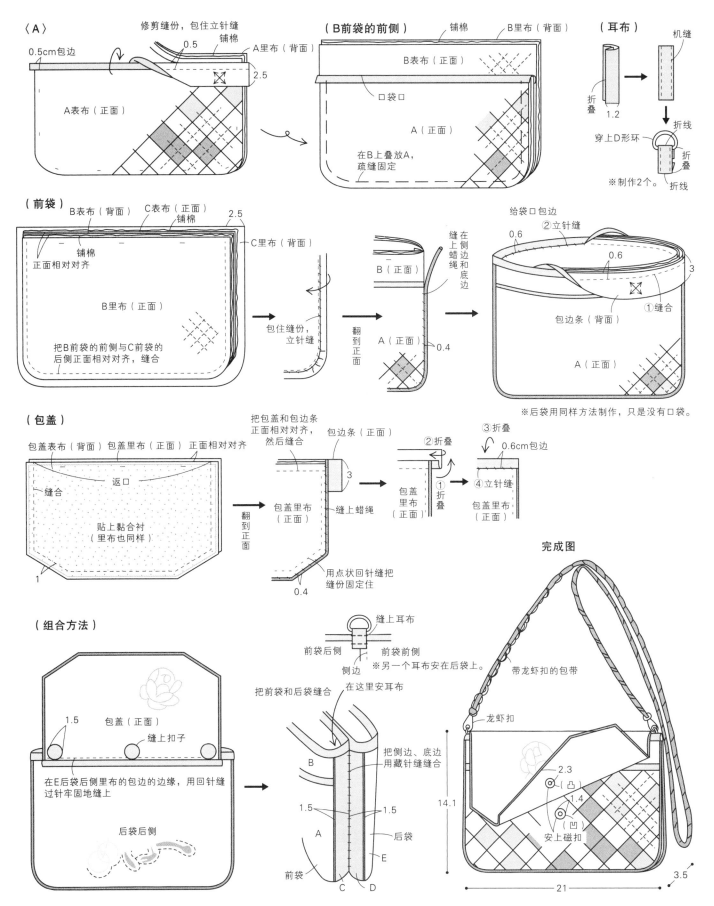

〈A〉

0.5cm包边

修剪缝份，包住立针缝

铺棉

0.5

A里布（背面）

2.5

A表布（正面）

（B前袋的前侧）

铺棉

B里布（背面）

B表布（正面）

口袋口

A（正面）

在B上叠放A，
疏缝固定

（耳布）

机缝

折叠

1.2

折线

穿上D形环

折叠

折线

折叠

折线

※制作2个。

（前袋）

B表布（背面）　C表布（正面）

铺棉

2.5

铺棉

C里布（背面）

正面相对对齐

B里布（正面）

把B前袋的前侧与C前袋的
后侧正面相对对齐，缝合

包住缝份，
立针缝

B（正面）

缝上蜡绳

翻到
正面

A（正面）

0.4

在侧
边和
底边

给袋口包边

②立针缝

0.6

0.6

3

包边条（背面）

①缝合

A（正面）

※后袋用同样方法制作，只是没有口袋。

（包盖）

包盖表布（背面）　包盖里布（正面）　正面相对对齐

缝合

返口

贴上黏合衬
（里布也同样）

1

翻到
正面

把包盖和包边条
正面相对对齐，
然后缝合

包边条（正面）

3

包盖里布
（正面）

缝上蜡绳

用点状回针缝把
缝份固定住

0.4

②折叠

包盖
里布
（正面）

①
折
叠

③折叠

0.6cm包边

④立针缝

包盖里布
（正面）

完成图

（组合方法）

1.5

包盖（正面）

缝上扣子

在E后袋后侧里布的包边的边缘，用回针缝
过针牢固地缝上

后袋后侧

缝上耳布

前袋后侧　　前袋前侧

侧边

※另一个耳布安在后袋上。

把前袋和后袋缝合

在这里安耳布

B

1.5

1.5

A

后袋

前袋

E

C　D

带龙虾扣的包带

龙虾扣

2.3　（凸）

1.4

（凹）

安上磁扣

14.1

21

3.5

● **材料**

拼接用布…使用碎布；用来粘贴的图案布…邮戳图案、卡片图案等适量；前侧表布、口布、耳布、拉链尾片（里布）…茶色素布110cm×30cm；后侧表布…织锦布20cm×25cm；里袋110cm×30cm；衬布、铺棉各60cm×35cm；包边条（斜裁）…3cm×90cm；黏合衬25cm×20cm；宽0.4cm蜡绳120cm；宽2cmD形环2个；带龙虾扣的包带、6cm长流苏、27cm长拉链各1根；25号绣线各色适量、皮子适量

● **完成尺寸**　高17.6cm、宽23cm、厚5cm

● **制作方法**

1　用粘贴的方法制作口袋表布，用翻缝的方法制作侧面表布。
2　把口袋、包体前侧、侧面叠放三层，进行压线。
3　给口袋袋口包边，叠放在前侧上疏缝固定。
4　给后侧贴上黏合衬。把前侧、后侧与侧布正面相对缝合。
5　翻到正面，立针缝缝上蜡绳，袋口包边，安上口布和耳布。
6　制作里袋，用立针缝缝在内侧，安上拉链尾片。

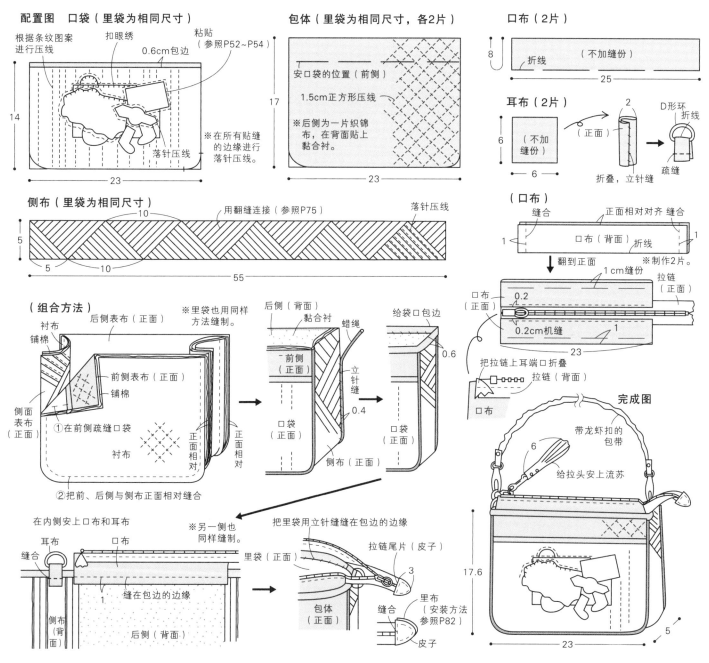

No. 19 图片 P35 **侧布为翻缝的大手拎袋** 实物大纸型 B面

● 材料

前侧…织锦布40cm×40cm；后侧…红色素布110cm×45cm；侧布…使用碎布；里袋110cm×50cm；衬布110cm×60cm；包边条（斜裁）…3cm×100cm；铺棉110cm×60cm；黏合衬40cm×40cm；宽0.5cm蜡绳240cm；长50cm提手1组；用来填塞的毛线适量

● 完成尺寸 高38.6cm、宽38cm、厚8cm

● 制作方法

1 用翻缝技法制作侧面表布。

2 给前侧贴上黏合衬，把侧布和后侧叠放三层，进行压线。

3 把前侧、后侧和侧布正面相对，缝合。

4 翻到正面，给侧边和底边缝上蜡绳，给袋口包边。

5 参照P74组合包体，安上提手。

6 制作里袋，把它缝在包边条的边缘。

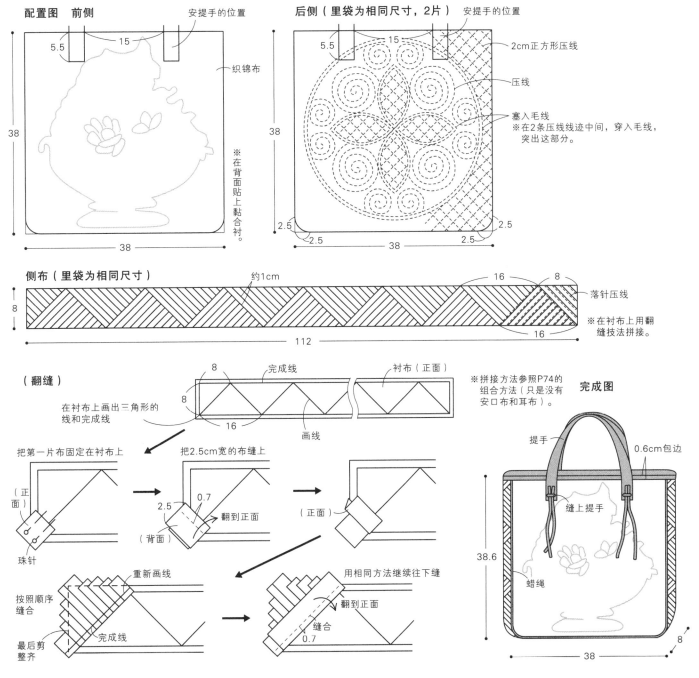

75

● **材料**

拼接用布…原白色织布50cm×30cm、使用碎布（包含包底）；里袋、衬布、铺棉各70cm×50cm；包边条（斜裁）…3cm×90cm；宽5cm提手带子70cm；边长为2.6cm六角形纸衬适量

● **完成尺寸**　高23.6cm、宽22cm、厚18cm

● **制作方法**

1　拼接，制作包体表布。

2　表布与铺棉和里布对齐叠放，进行压线。

3　把包体正面相对对齐，缝合两侧和抓角。

4　给袋口包边。

5　把提手带子对折，缝合中央，安在包体上。

6　制作里袋，用立针缝缝在包边的内侧。

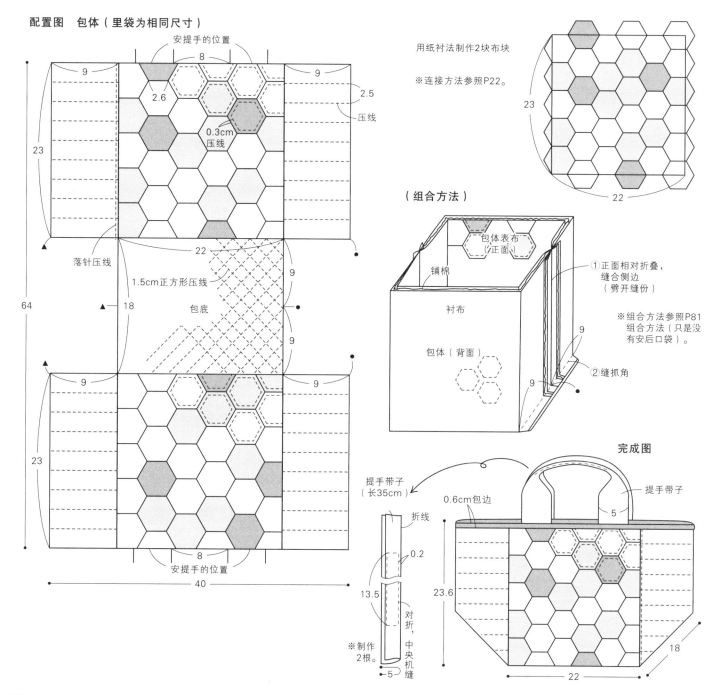

No. 33　图片 P46　**粘贴的包包**

● 材料

底布⋯棉麻条纹布110cm×45cm（包含耳布、包边用布）；后侧⋯茶色素布45cm×35cm；粘贴的图案布⋯花图案、标签图案、明信片图案各适量；里袋45cm×70cm；衬布、铺棉各50cm×80cm；宽0.5cm蜡绳120cm；长34cm竹制提手1对；25号绣线各色适量

● 完成尺寸　高40.6cm、宽30cm
● 制作方法

1　参照P52~P54，在前、后侧粘贴图案，然后按照P84的步骤**1**、**2**制作方法进行操作。
2　把前、后侧正面相对缝合，在侧边和底边用立针缝缝上蜡绳。
3　制作连接提手的耳布，穿在提手上，疏缝固定。
4　夹住耳布，给袋口包边；用立针缝缝上里袋。

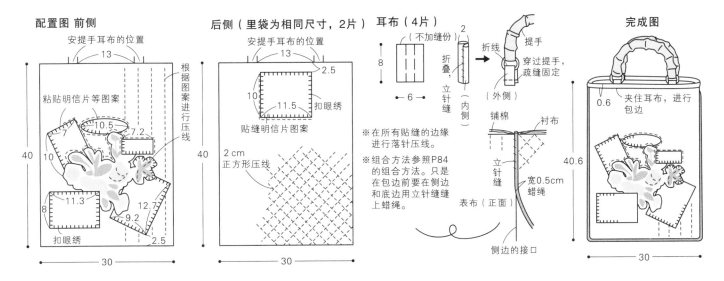

No. 4　图片 P9　**花鸟贴缝框画**　实物大纸型 **B** 面

● 材料

贴缝底布⋯印花布30cm×30cm；贴缝用布⋯使用红色、绿色、紫色系印花布的碎布；边框用布⋯条纹布45cm×45cm；衬布、铺棉各40cm×40cm；填塞用毛线、25号绣线各色、厚纸各适量；底板尺寸为边长35cm的正方形框子1个

● 完成尺寸（框子底板的尺寸）　高35cm、宽35cm
● 制作方法

1　给底布贴缝，制作中央部分。
2　把**1**叠放在边框用布上，立针缝，然后进行刺绣。
3　叠放三层，进行压线和填塞毛线。
4　只剪去衬布和铺棉，贴在厚纸上，装入框子。

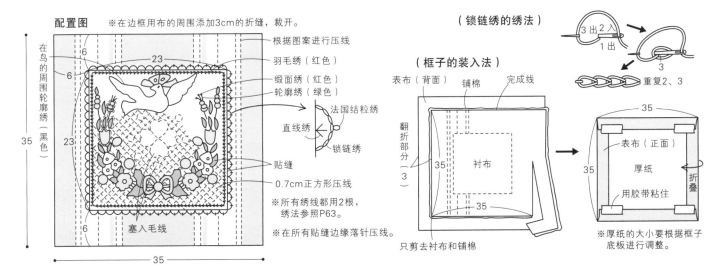

No. 14　图片 P30　红色托特包

● **材料**

拼接用布…素色麻布（包含包底）55cm×50cm；红色 Toile de Jouy图案布（包含口布、包边用包边条）110cm×65cm、使用碎布；里袋110cm×60cm；衬布、铺棉、黏合衬各110cm×80cm；宽0.5cm蜡绳110cm；长46cm提手1组；直径2~2.5cm金属扣10个；35cm长拉链1根；25号绣线红色适量

● **完成尺寸**　高32.6cm、宽31cm、厚22cm
● **制作方法**

1　进行拼接和刺绣，制作2片包体表布。
2　把包体和包底都叠放三层，进行压线，在背面贴上黏合衬。
3　把2片包体正面相对对齐，缝合侧边，缝合底边。
4　翻到正面，在底边用立针缝缝上蜡绳。
5　给袋口包边，安上提手。
6　参照P74，安上缝好的口布，制作里袋，用立针缝缝在内侧。

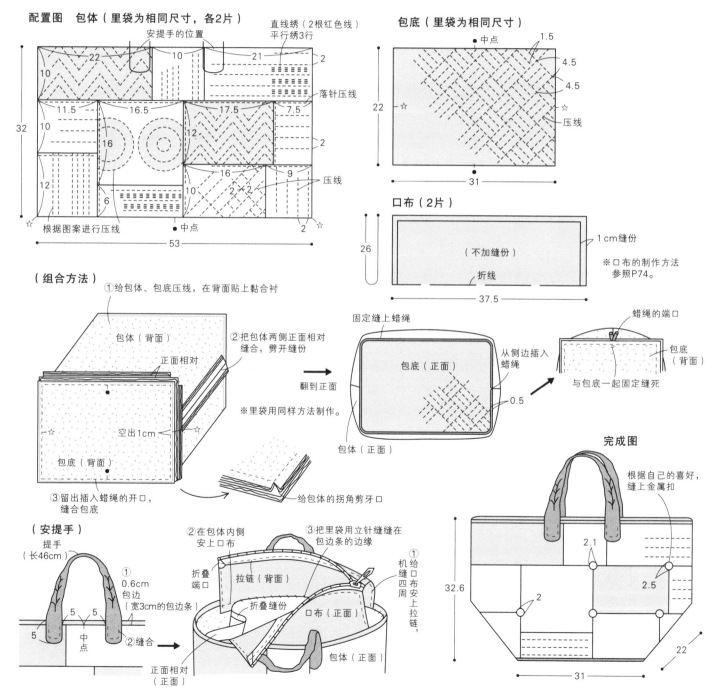

78

No. 18 图片 P34 祖母花园变形托特包 实物大纸型 A面

● 材料
拼接用布…使用碎布；口布…花图案布80cm×30cm；包底…原白色素布40cm×30cm；里袋110cm×65cm；衬布、铺棉各70cm×120cm；黏合衬65cm×120cm；包边条（斜裁）3cm×120cm；32cm开放式长拉链1根；宽0.5cm蜡绳120cm；长46cm提手1组

● 完成尺寸 高36.6cm、宽34cm、厚20cm
● 制作方法
1 拼接，制作包体表布。
2 把包体和包底都叠放三层，进行压线，在背面贴上黏合衬。
3 把包体正面相对对齐，缝成环形，把接口放在后部中点。
4 参照P78进行组合。把蜡绳插入口放在后部中点位置。

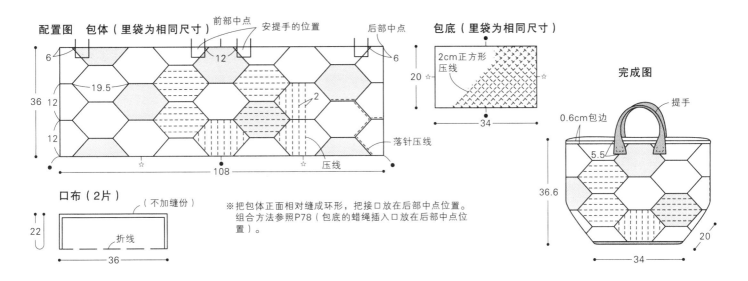

No. 22 图片 P38 绿色托特包

● 材料
拼接用布…素色麻布（包含包底）55cm×55cm、使用碎布；里袋110cm×60cm；衬布、铺棉、黏合衬各110cm×80cm；包边条（斜裁）3cm×120cm；宽0.5cm蜡绳110cm；蕾丝适量；长46cm提手1组

● 完成尺寸 高32.6cm、宽31cm、厚22cm
● 制作方法
1 给包体表布和包底压线，在背面贴上黏合衬。
2 把包体正面相对对齐，缝合两侧，缝合底边。
3 底边用立针缝缝上蜡绳。
4 给袋口包边，安上提手，用立针缝缝上里袋。

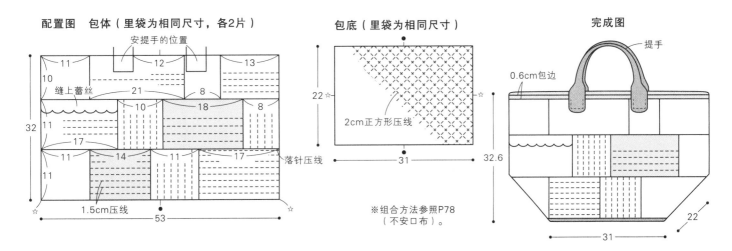

● 材料

拼接用布…素色麻布110cm×50cm、使用碎布；里袋、衬布、铺棉、黏合衬各110cm×80cm；包边条（斜裁）3cm×140cm；40cm长拉链1根；拉链尾片用皮子适量；宽0.5cm蜡绳180cm；宽0.8cm花边100cm；带D形环的搭袢2个；直径1.5cm磁扣1组（凹、凸）；宽3.8cm带龙虾扣的包带1根；25号绣线各色适量

● 完成尺寸　高26.6cm、宽39cm、厚10cm

● 制作方法

1　把包体、后口袋、侧布叠放三层，进行压线。

2　给后口袋的袋口包边，疏缝在包体后侧。

3　把包体和侧布正面相对，缝合。

4　翻到正面，在接口处用立针缝缝上蜡绳。

5　包边，在侧边安上带D形环的搭袢。

6　安上拉链，用里袋盖住拉链的缝合处，用立针缝缝上。

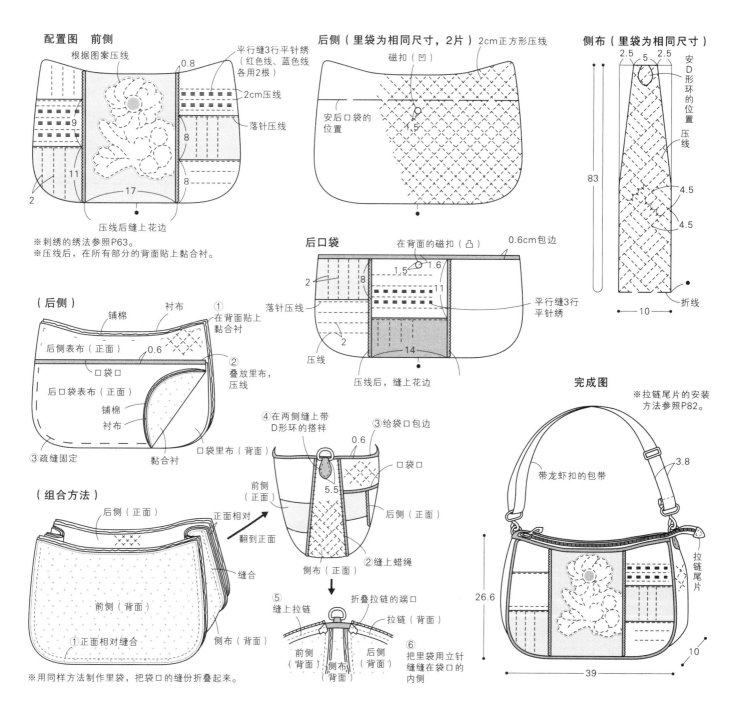

配置图　前侧

根据图案压线

平行缝3行平针绣（红色线、蓝色线各用2根）

2cm压线

落针压线

压线后缝上花边

※刺绣的绣法参照P63。
※压线后，在所有部分的背面贴上黏合衬。

后侧（里袋为相同尺寸，2片）　2cm正方形压线

磁扣（凹）

安后口袋的位置

侧布（里袋为相同尺寸）

安D形环的位置

压线

折线

（后侧）

铺棉　衬布

①在背面贴上黏合衬

后侧表布（正面）

②叠放里布，压线

口袋口

后口袋表布（正面）

铺棉　衬布

③疏缝固定

口袋里布（背面）

黏合衬

后口袋

在背面的磁扣（凸）

0.6cm包边

落针压线

平行缝3行平针绣

压线

压线后，缝上花边

（组合方法）

后侧（正面）

正面相对

翻到正面

前侧（正面）

缝合

前侧（背面）

侧布（背面）

①正面相对缝合

※用同样方法制作里袋，把袋口的缝份折叠起来。

④在两侧缝上带D形环的搭袢

③给袋口包边

口袋口

前侧（正面）

后侧（正面）

②缝上蜡绳

侧布（正面）

⑤缝上拉链

折叠拉链的端口

拉链（背面）

前侧（背面）

侧布（背面）

后侧（背面）

⑥把里袋用立针缝缝在袋口的内侧

完成图

※拉链尾片的安装方法参照P82。

带龙虾扣的包带

拉链尾片

26.6

39

10

No. 16　图片 P32　　蓝色手拎包

● **材料**

拼接、贴缝用布…条纹布95cm×50cm、使用碎布；蕾丝适量；里袋（包含后口袋里布）110cm×50cm；衬布、铺棉各110cm×50cm；黏合衬25cm×45cm；包边条（斜裁）…2.5cm×45cm、3cm×135cm；宽5cm提手带子70cm；直径1.3cm磁扣1组（凹、凸）；串珠图案布1片

● **完成尺寸**　高29.6cm、宽32cm、厚10cm

● **制作方法**

1　拼接制作表布，叠放三层，进行压线。
2　给后口袋表布贴上黏合衬，然后包边。
3　把后口袋叠放在包体上，缝合底边，给侧边进行疏缝。
4　把包体正面相对对齐，缝合两侧和缝抓角，然后包边。
5　参照P76缝制提手，然后把它缝在包体上。
6　制作里袋，用立针缝缝在包边的内侧。

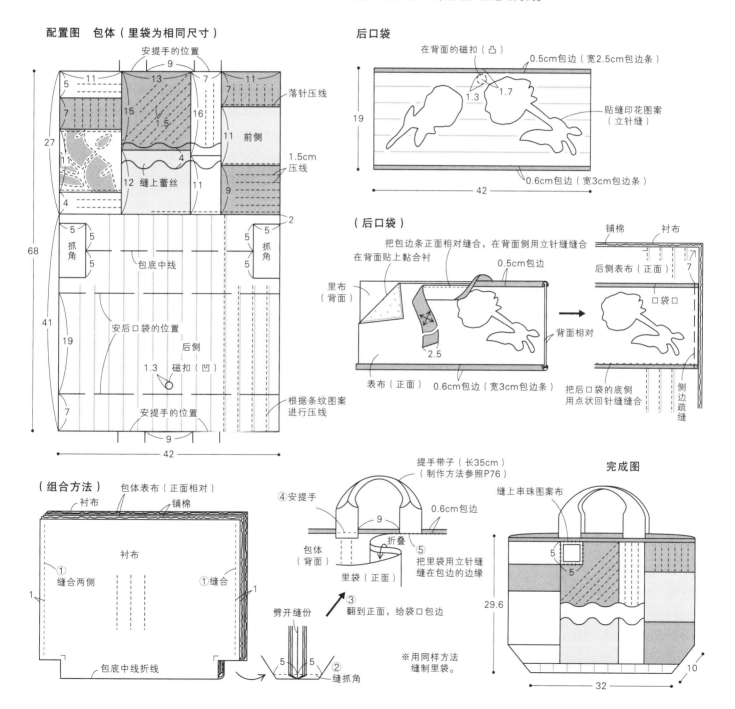

● **材料**

包体…橄榄枝图案布50cm×40cm；拼接用布…使用碎布；口布、包边用布…麻布110cm×30cm；里袋110cm×35cm；衬布、铺棉各110cm×45cm；黏合衬100cm×35cm；包边条（斜裁）…3cm×100cm；39cm长拉链1根；宽0.5cm蜡绳140cm；宽2cm腈纶带子80cm；底板11cm×36cm、皮子适量

● **完成尺寸**　高15.6cm、宽36cm、厚11cm

● **制作方法**

1　拼接侧面表布，给包体、侧面进行压线。

2　给包体、侧布贴上黏合衬，把2片包体和侧布正面相对，缝合。

3　在接口的上面用立针缝缝上蜡绳。

4　制作底板，缝在包底上，给袋口包边。

5　把提手放在包体内侧缝上，再把口布缝上。

6　制作里袋，用立针缝缝在内侧，缝上拉链尾片。

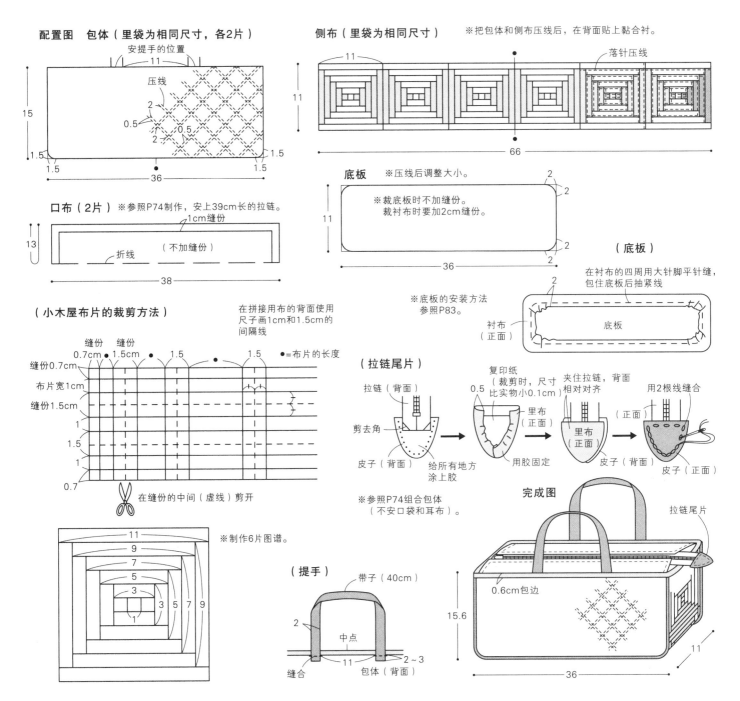

配置图　包体（里袋为相同尺寸，各2片）

口布（2片）※参照P74制作，安上39cm长的拉链。

（小木屋布片的裁剪方法）

在拼接用布的背面使用尺子画1cm和1.5cm的间隔线

※制作6片图谱。

侧布（里袋为相同尺寸）

※把包体和侧布压线后，在背面贴上黏合衬。

底板　※压线后调整大小。

※裁底板时不加缝份。裁衬布时要加2cm缝份。

※底板的安装方法参照P83。

（底板）

在衬布的四周用大针脚平针缝，包住底板后抽紧线

（拉链尾片）

※参照P74组合包体（不安口袋和耳布）。

（提手）

完成图

0.6cm包边

No. 20　图片 P36　　包底为椭圆形的包　实物大纸型 A 面

● **材料**

拼接用布…毛线球图案布60cm×60cm、使用碎布；包底、包边用斜裁布…麻布110cm×40cm；里袋110cm×50cm；包边条（斜裁）3cm×110cm；衬布、铺棉各110cm×60cm；黏合衬100cm×60cm；宽0.5cm蜡绳120cm；宽3.8cm提手带子70cm；包底板20cm×45cm；25号绣线各色适量

● **完成尺寸**　高26.6cm、宽42cm、厚17cm
● **制作方法**

1　拼接制作表布，叠放三层，进行压线。
2　把包体正面相对对齐缝合两侧，缝包底。
3　在包底的接口用立针缝缝上蜡绳。
4　制作底板，用立针缝缝在包底上。
5　给袋口包边，在包体根据自己喜好进行刺绣。
6　安提手，把里袋用立针缝缝在包边的内侧。

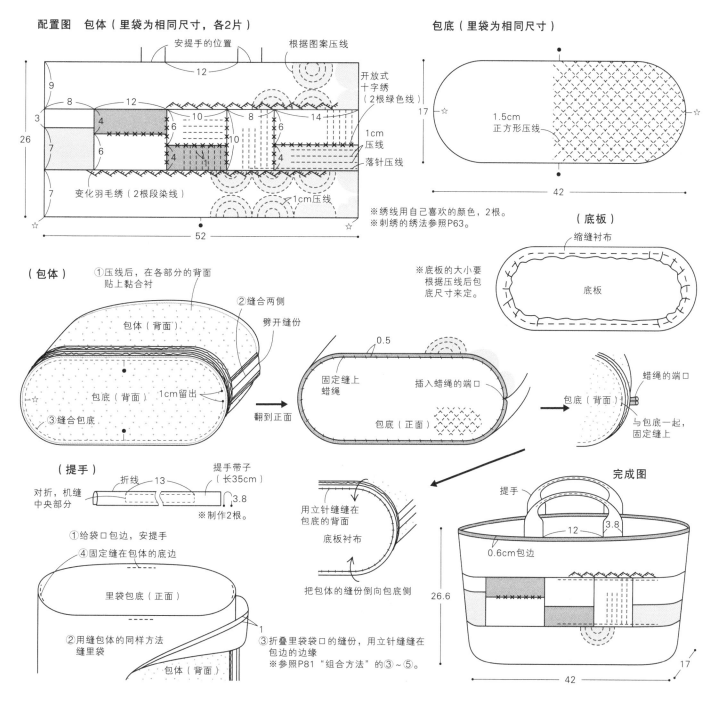

No. 21 　图片 P37 　扁包

● **材料**

底布…棉麻印花布110cm×45cm；里袋…绿色印花布110cm×40cm；包边条（斜裁）…3cm×100cm；粘贴图案布片…边长为1.2cm的六角形图案14片、棉麻花图案2种、印花图案以及蕾丝各1片；衬布、铺棉、黏合衬各100cm×45cm；25号绣线红色、灰色各适量；42cm长的提手1组

● **完成尺寸** 高33.6cm、宽46cm

● **制作方法**

1 参照P52~P54在前侧进行粘贴。

2 分别把前侧和后侧叠放三层，进行压线。

3 在前、后侧的背面贴上黏合衬，正面相对对齐，缝合侧边和底边。

4 翻到正面，用3cm宽的包边条给袋口包边。

5 安提手。

6 制作里袋，缝在包边的边缘。

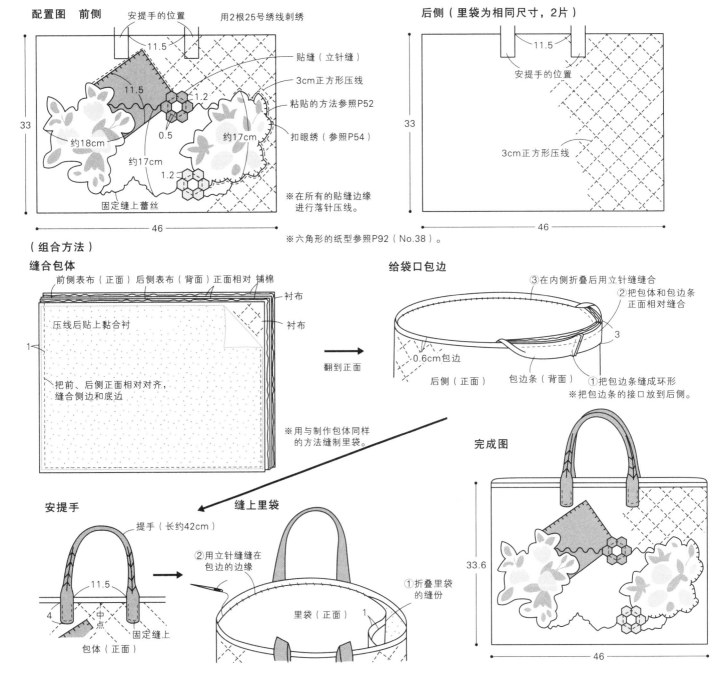

No.23 图片 P39 不同尺寸的包 实物大纸型 B面

● 材料（※1个大包。）
拼接用布…花图案布（包含包边用布）110cm×50cm、使用碎布；侧布…素色麻布50cm×50cm；里袋110cm×60cm；衬布、铺棉各110cm×60cm；包边条（斜裁）…3cm×160cm；宽0.5cm蜡绳170cm；宽2cm腈纶带子100cm；直径1.5~2cm扣子10颗；直径1.5cm磁扣1组（凹、凸）；串珠适量

● 完成尺寸 （大）高33cm、宽45cm、厚9cm
● 制作方法

1 拼接包体，给包体和侧布压线。
2 把包体和侧布正面相对缝合，翻到正面，缝上蜡绳。
3 给袋口包边，里袋用立针缝缝在内侧，安上耳布。
4 把包体袋口折叠，夹入提手，用立针缝端口。
5 缝上扣子，根据自己喜好，缝上串珠。
6 把纸型和制图缩小至70%、60%，用同样方法制作中、小号包。

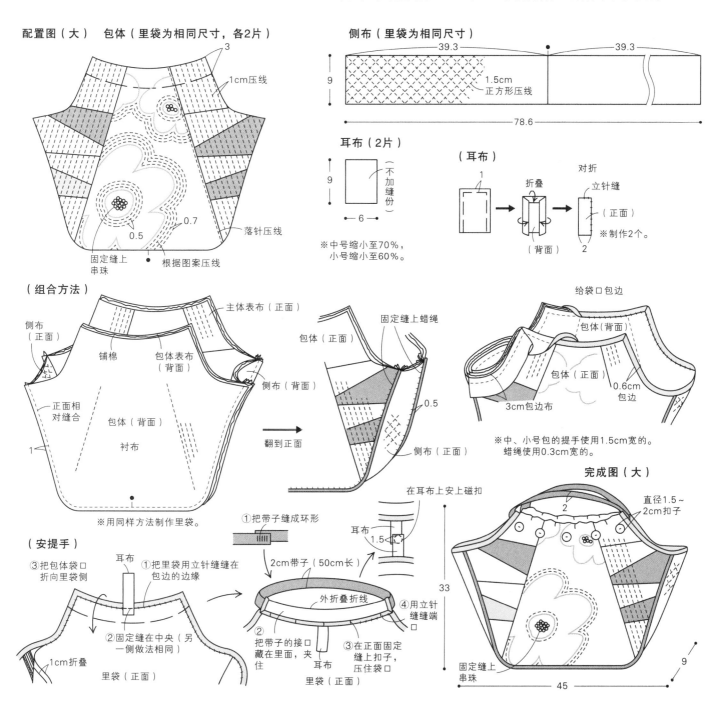

配置图（大） 包体（里袋为相同尺寸，各2片）

侧布（里袋为相同尺寸）

耳布（2片）

（耳布）

（组合方法）

（安提手）

在耳布上安上磁扣

完成图（大）

※用同样方法制作里袋。

● **材料**

拼接用布…使用碎布；里袋、里布…60cm×60cm；衬布、铺棉各110cm×40cm；包边条（斜裁）…3cm×70cm；蜡绳…宽0.3cm×70cm、宽0.5cm×90cm；直径1.3cm扣子5颗；带D形环的搭袢2个；底板6cm×23cm；直径1.5cm磁扣1组（凹、凸）；带龙虾扣的包带或者提手1根；扣子、蕾丝、纸衬各适量

● **完成尺寸**　高14cm、宽24cm、厚7.5cm
● **制作方法**

1　把拼接好的包体、包盖、侧布进行压线。
2　把包盖与里布正面相对叠放缝合，用立针缝缝上蜡绳。
3　把包体和侧布正面相对缝合，在缝口用立针缝缝上蜡绳。
4　给袋口包边，参照P83，制作底板，安上。
5　安上带D形环的搭袢，给包体安上包盖。
6　把里袋用立针缝缝在内侧，安上磁扣。

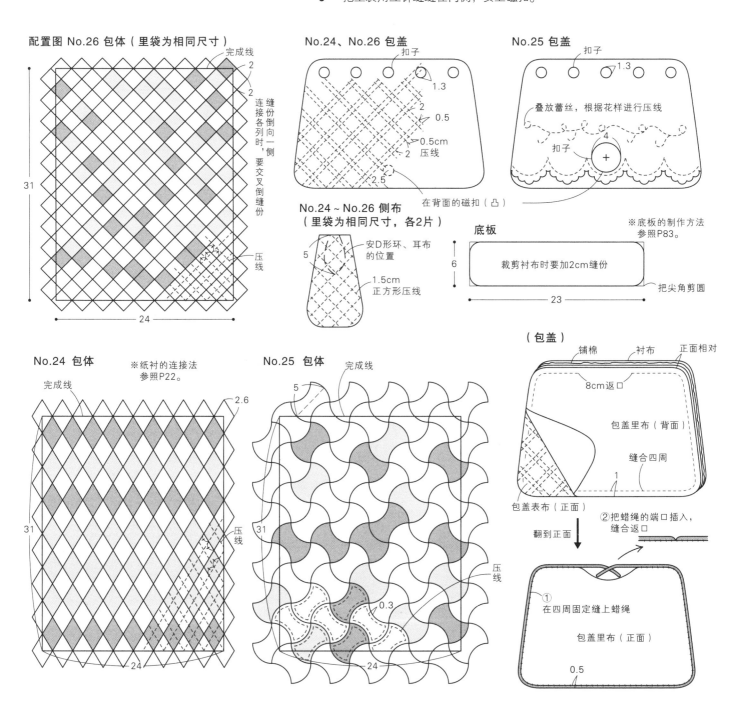

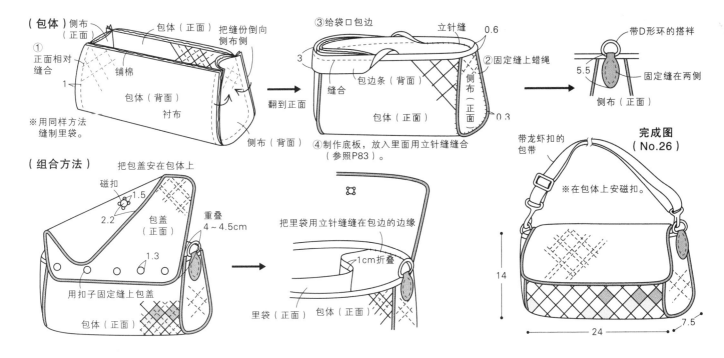

No. 13　图片 P29　花图案大包

● **材料**

拼接、贴缝用布…素色麻布（包含侧布、包底）110cm×50cm、使用碎布；里袋、衬布、铺棉、黏合衬各110cm×100cm；包边条（斜裁）…3cm×140cm；宽0.5cm蜡绳180cm；底板15cm×52cm；长41cm提手1组；直径2cm圆环2个；25号绣线各色适量

● **完成尺寸**　高40.6cm、宽52cm、厚15cm

● **制作方法**

1　拼接，制作2片包体表布。

2　把包体、侧布、包底叠放三层，进行压线，然后在背面贴上黏合衬。

3　把包体和侧布正面相对缝合，在接口立针缝缝上蜡绳。

4　与包底正面相对缝合，给袋口包边。

5　安上提手和耳布。

6　参照P83制作底板，安上；把里袋用立针缝缝在内侧。

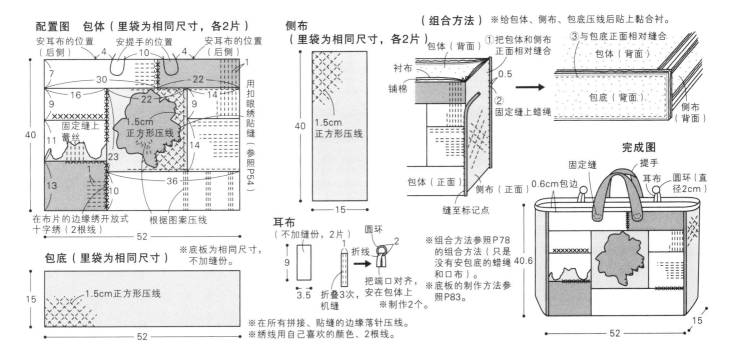

87

No.30 小挂袋
No.31 有提手的小包

图片 P45

● **材料** ※（ ）内为No.31的尺寸。

底布…条纹法兰绒50cm×20cm（40cm×20cm）；粘贴用图案布…花图案、明信片图案等适量；耳布…使用碎布；里袋…50cm×20cm（40cm×35cm）；衬布、铺棉各50cm×20cm（40cm×20cm）；包边条（斜裁）…3cm×35cm；宽1.2cm三角形环2个；直径1.2cm按扣1组；25号绣线各色；直径3.5cm扣子1颗、带龙虾扣的提手1根（No.31）；带龙虾扣的包带1根（No.30）

● **完成尺寸** No.30…高21.6cm、宽14cm、厚2cm

No.31…高16.6cm、宽14cm、厚2cm

● **制作方法**

1 参照P52~P54，给底布粘贴图案。
2 叠放三层进行压线。
3 正面相对对齐，缝合侧边和抓角。
4 翻到正面，给袋口包边，给两侧缝上耳布。
5 制作里袋，用立针缝缝在包边的边缘。
6 固定缝上按扣或者扣子，安上提手或者包带。

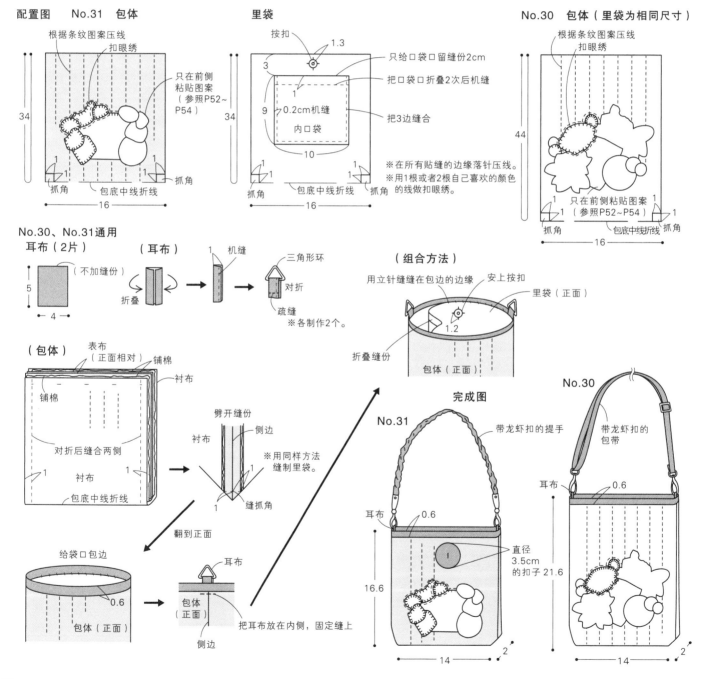

88

No. 32　图片 P45　钥匙包

● **材料**

底布…条纹布30cm×15cm；粘贴用图案布…花图案、邮戳图案等适量；里袋、隔挡…30cm×40cm；衬布、铺棉各35cm×15cm；包边条（斜裁、包含扣环）…2.5cm×40cm；直径1.6cm扣子1颗；25号绣线各色、黏合衬各适量

● **完成尺寸**　高10.6cm、宽13cm

● **制作方法**

1　用P88制作方法的**1~4**进行制作。但不做抓角，不安耳布，替代耳布的是在后侧中央安了扣环。

2　在里袋上安了做好的隔挡，用立针缝缝在包边的边缘。

3　在包边的边缘刺绣后安上扣子。

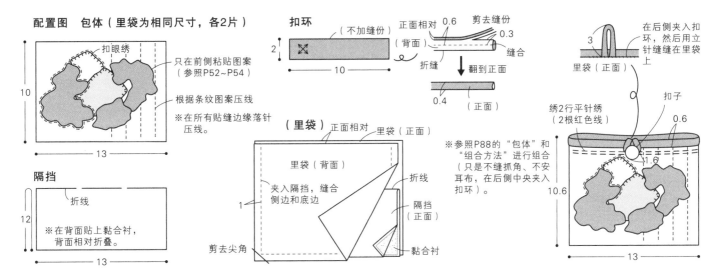

No. 28　图片 P43　粘贴和拼接的小木屋壁饰　实物大纸型 B 面

● **材料**

拼接用布…使用碎布；粘贴用图案布…花图案、明信片图案、标签图案等各适量；里布、铺棉各70cm×70cm；包边条（斜裁）…2.5cm×260cm；25号绣线各色适量

● **完成尺寸**　高61.2cm、宽61.2cm

● **制作方法**

1　拼接8片小木屋，另外8片粘贴上图案。

2　把中央的16片进行缝合，在四周缝上边框。

3　叠放三层进行压线，给四周包边。

4　根据自己的喜好刺绣。

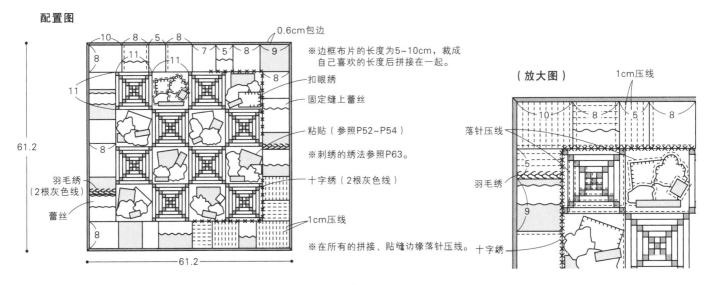

No. 29 图片 P44 粘贴和疯狂拼布壁饰 实物大纸型 B 面

● **材料**

拼接用布…卡片图案印花布6片、使用碎布；粘贴用
图案布…花图案、标签图案、邮戳图案等适量；边框…
绿色印花布110cm×40cm；里布、铺棉各80cm×
80cm；包边条（斜裁）…2.5cm×290cm；25号绣线
各色适量

● **完成尺寸** 高71cm、宽65.2cm
● **制作方法**
1　制作6片疯狂拼图谱，另外6片粘贴上图案。
2　缝合位于中央的12片布片，在周围缝上边框。
3　叠放三层，进行压线，给周围包边。
4　根据自己的喜好进行刺绣。

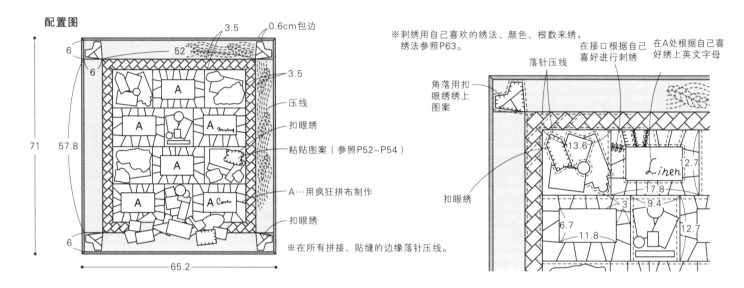

No. 34 图片 P47 粘贴的口罩包 实物大纸型 A 面

● **材料**

底布、内侧布…各30cm×15cm；粘贴用图案布…花
图案、标签图案等适量；黏合衬30cm×15cm；直径
1cm按扣1组；25号绣线各色适量

● **完成尺寸** 高13cm、宽13cm

● **制作方法**
1　参照P52~P54在表布上粘贴图案，在背面贴上黏合衬。
2　把表布和内侧布正面相对对齐，留返口，缝合四周。
3　修剪缝份，剪牙口，然后翻到正面。
4　给四周机缝固定住，安按扣。

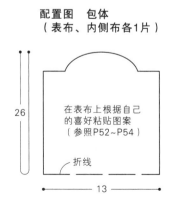

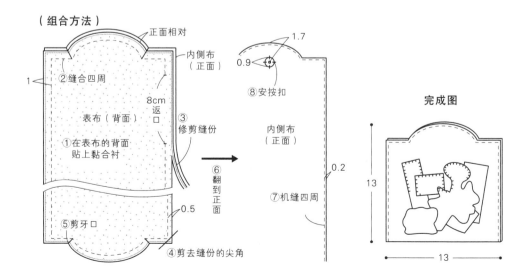

No. 39 图片 P51 粘贴的靠垫

● 材料

底布（包含后侧）…条纹布110cm×70cm；粘贴用图案布…边长为1.2cm的六角形图案、花图案各适量；衬布、铺棉各50cm×40cm；25cm长拉链1根；宽0.8cm圆形绳150cm；4.5cm长流苏8根；25号绣线白色适量；装着棉芯的里袋

● 完成尺寸 高30cm、宽40cm

● 制作方法

1　参照P52~P54在前侧粘贴图案，进行压线。
2　在后侧安上拉链。
3　把前、后侧正面相对对齐缝合四周。缝合时，需要在拐角留出开口，用来插入绳子的端口、流苏。
4　翻到正面，在四周用立针缝缝上圆形绳，在拐角插入流苏，固定缝上。
5　处理缝份，进行"之"字形机缝。

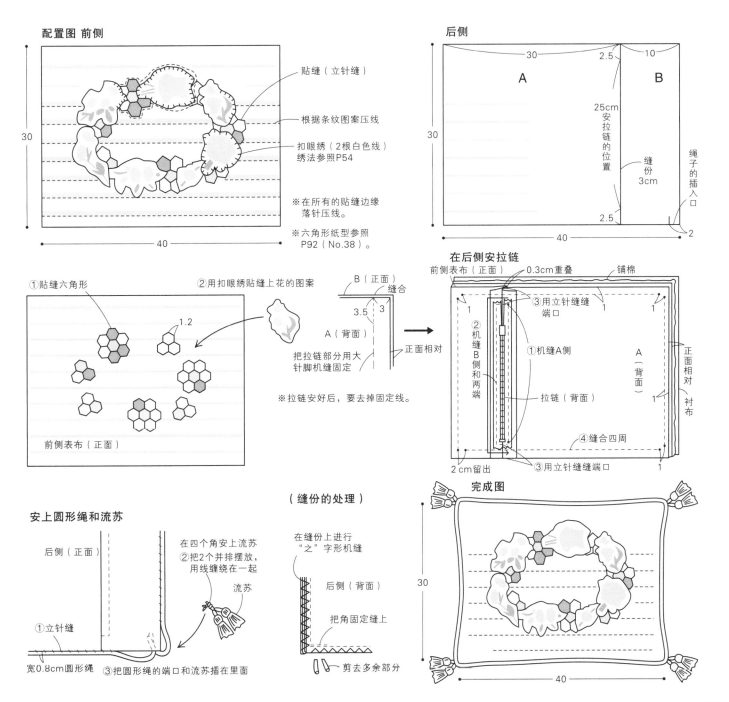

91

No.37 图片 P49 　粘贴和拼接的祖母花园壁饰

● 材料
底布…紫色横条纹布110cm×100cm；拼接用布…使用碎布；粘贴用图案布…花图案、卡片图案等适量；里布、铺棉各110cm×100cm；包边条（斜裁）…2.5cm×380；25号绣线各色适量

● 制作方法
1 参照P22、P23用纸衬连接六角形。
2 在底布上贴缝1，在上下侧粘贴花图案、卡片图案等。
3 在横条纹上用立针缝贴缝六角形。
4 叠放三层进行压线，给四周包边。

● 完成尺寸　高约83.7cm、宽101.2cm

配置图

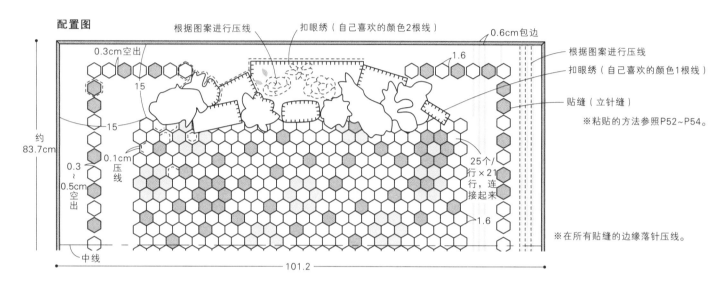

No.38 图片 P50 　粘贴十字绣图案的壁饰

● 材料
底布…有英文字母的印花布50cm×50cm；粘贴用图案布…十字绣图案的印花布、边长为1.2cm的六角形图案、蕾丝各适量；边框…提花布80cm×40cm；里布、铺棉各75cm×75cm；包边条（斜裁）…2.5cm×270cm

● 制作方法
1 把十字绣图案和其他图案粘贴在底布上。
2 给四周缝上边框。
3 叠放三层，进行压线，给四周包边。
4 在边框上刺绣。

● 完成尺寸　高65.2cm、宽65.2cm

配置图

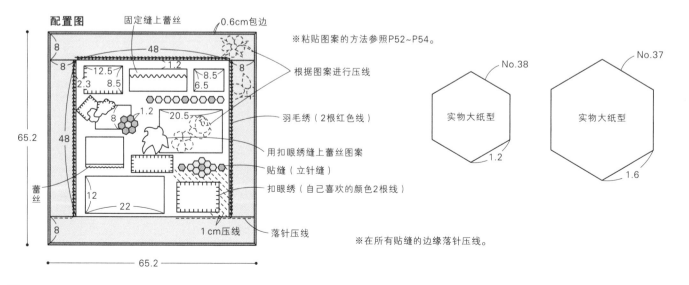

● **材料**

拼接用布…使用碎布；粘贴用图案布…标签图案、邮戳图案等适量；包体…素色麻布110cm×60cm；里袋、衬布、铺棉各110cm×40cm；包边条（斜裁）…3cm×140cm；内径2.5cmD形环2个；直径1.5cm扣子10颗；带龙虾扣的包带1根；直径1.5cm磁扣1组（凹、凸）；边长为1.2cm六角形的纸衬、25号绣线各色各适量

● **完成尺寸**　高30.6cm、宽24cm、厚6cm

● **制作方法**

1　拼接、粘贴图案，制作口袋。
2　在前侧刺绣，把前、后侧叠放三层，进行压线。
3　给前侧安上口袋，给两侧包边。
4　把前侧的侧边叠放在后侧上缝合，正面相对缝合底边和抓角。
5　给袋口包边，在侧部安上耳布，把里袋用立针缝缝在内侧。
6　安上扣子和磁扣，安上包带。

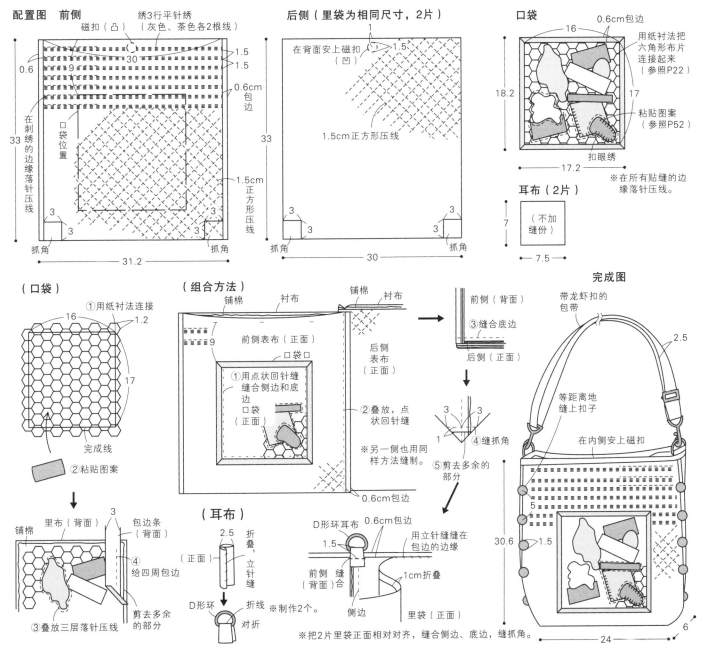

No. 41　图片 P57　拼接和刺绣的框画　实物大纸型 B 面

● 材料

拼接用布…使用碎布；粘贴用图案布…花图案、天使图案适量；边框…110cm×20cm；衬布、铺棉各60cm×30cm；25号绣线各色、厚纸各适量；框子的底板尺寸为高21cm、宽49cm的框子1个

● 完成尺寸（框子的底板尺寸）　高21cm、宽49cm

● 制作方法

1　拼接好3片图谱，在两侧的2片布上粘贴图案。
2　把3片图谱连接起来，在四周缝上边框。
3　叠放三层压线，根据自己喜好刺绣。
4　参照P77，装入框子里。

配置图　　※裁边框布时加3cm折叠用布边。

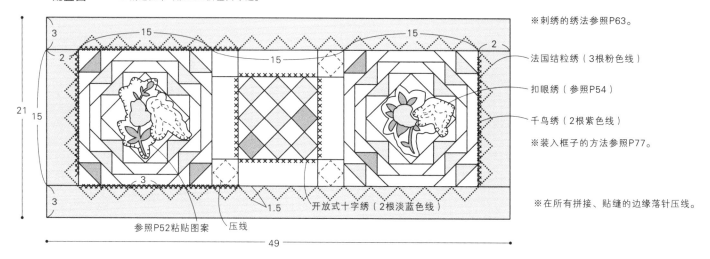

※刺绣的绣法参照P63。

法国结粒绣（3根粉色线）

扣眼绣（参照P54）

千鸟绣（2根紫色线）

※装入框子的方法参照P77。

开放式十字绣（2根淡蓝色线）

参照P52粘贴图案　　压线

※在所有拼接、贴缝的边缘落针压线。

No. 44　图片 P60　贴缝和刺绣的框画　实物大纸型 A 面

● 材料

拼接、贴缝用布…包括蕾丝使用的都是碎料、碎布；衬布、铺棉各30cm×60cm；25号绣线各色、厚纸适量；框子的底板尺寸为高22cm、宽54cm的框子1个

● 完成尺寸（框子的底板尺寸）　高22cm、宽54cm

● 制作方法

1　贴缝3片图谱，粘贴图案，然后把3片连接起来。
2　拼接边框，然后缝在1的四周。
3　叠放三层压线，根据自己的喜好刺绣。
4　参照P77装入框子里。

配置图　　※裁边框布时加3cm缝份。

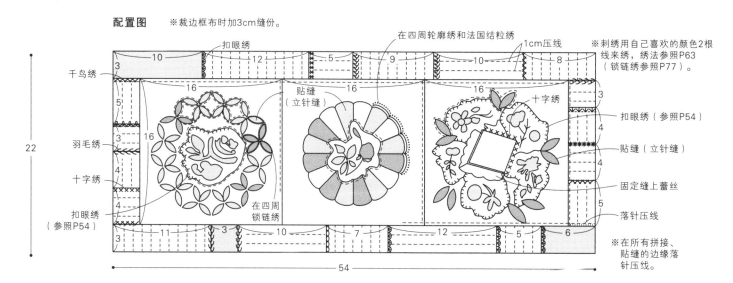

扣眼绣　　在四周轮廓绣和法国结粒绣　　1cm压线

※刺绣用自己喜欢的颜色2根线来绣，绣法参照P63（锁链绣参照P77）。

千鸟绣

贴缝（立针缝）

羽毛绣

十字绣

十字绣

扣眼绣（参照P54）

贴缝（立针缝）

固定缝上蕾丝

落针压线

扣眼绣（参照P54）

在四周锁链绣

※在所有拼接、贴缝的边缘落针压线。

No. 40　图片 P56　巴尔的摩和刺绣框画　实物大纸型 B 面

● 材料

拼接、贴缝用布…使用有花朵等图案的印花碎布；
衬布、铺棉各45cm×35cm；25号绣线各色适量；框
子的底板尺寸为高31cm、宽40cm的长方形的框子1个

● 完成尺寸（框子的底板尺寸）　高31cm、宽40cm

● 制作方法

1　参照从P19开始的教程，在底布上贴缝。
2　用疯狂拼布制作边框，缝在1的四周。
3　叠放三层压线，根据自己的喜好刺绣。
4　参照P77装入框子里。

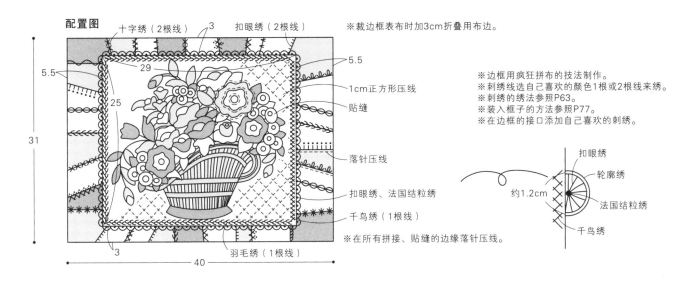

※裁边框表布时加3cm折叠用布边。

※边框用疯狂拼布的技法制作。
※刺绣线选自己喜欢的颜色1根或2根线来绣。
※刺绣的绣法参照P63。
※装入框子的方法参照P77。
※在边框的接口添加自己喜欢的刺绣。

配置图

十字绣（2根线）　扣眼绣（2根线）
5.5
29
25
31
3
40

5.5
1cm正方形压线
贴缝
落针压线
扣眼绣、法国结粒绣
千鸟绣（1根线）
羽毛绣（1根线）

扣眼绣
轮廓绣
约1.2cm
法国结粒绣
千鸟绣

※在所有拼接、贴缝的边缘落针压线。

No. 43　图片 P59　双爱尔兰锁链和刺绣的壁饰　实物大纸型 B 面

● 材料

拼接、贴缝用布…使用白色、米色、蓝色、绿色的碎
布；里布、铺棉各100cm×100cm；粘贴用图案布…
花朵、天使、邮戳、明信片等图案适量；包边条（斜
裁）…2.5cm×330cm；25号绣线各色适量

● 完成尺寸　高80.5cm、宽80.5cm

● 制作方法

1　拼接图谱A，在图谱B上粘贴图案。
2　把A和B缝合，在四周缝上边框。
3　叠放三层压线，给四周包边。
4　根据自己的喜好进行刺绣，匀称地摆放好悠悠、固定缝上。

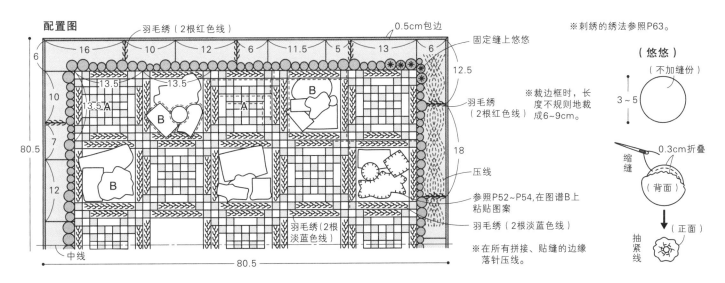

※刺绣的绣法参照P63。

配置图

羽毛绣（2根红色线）　0.5cm包边
16　10　12　6　11.5　5　13　6
6
10
13.5　13.5
13.5 A
A
B
7
18
12
B
B
B
80.5
中线
80.5

固定缝上悠悠
12.5
羽毛绣（2根红色线）
※裁边框时，长度不规则地裁成6~9cm。
压线
参照P52~P54,在图谱B上粘贴图案
羽毛绣（2根淡蓝色线）
羽毛绣（2根淡蓝色线）
※在所有拼接、贴缝的边缘落针压线。

（悠悠）
（不加缝份）
3 ~ 5
0.3cm折叠
缩缝
（背面）
抽紧线
（正面）

向野早苗

有在广告公司设计插图的经历，发现拼布与插图设计有很多相似点，于是开始制作拼布作品。

因为一起拼布、制作西式服装，继而想为大家提供一个休息、交流的场所，于是创办了拼布教室，教室今年迎来了第35个年头。

关于拼布、缝纫的著书也颇丰。

制作合作人

荒井佳奈子、井上美和、镰野悦子、上川直美、久米千贺子、合屋加代、小嶋（wu）知子、木實（shi）雪代、榛叶佳寿美、铃木由美子、田中喜代子、谷川明子、谷口智惠子、中泽和枝、永吉弘美、花野井由里香、滨本加奈子、早川三幸、福田久美子、町田美幸、松田早苗、松丸美华、松本里美、二次亮子、矢野真美、吉田明子

KONO SANAE NO TANOSHII NUNOTSUNAGI (NV70643)

Copyright © Sanae Kono / NIHON VOGUE-SHA 2021 All rights reserved.

Photographers: Nobuhiko Honma, Yukari Shirai

Original Japanese edition published in Japan by NIHON VOGUE Corp.

Simplified Chinese translation rights arranged with BEIJING BAOKU INTERNATIONAL

CULTURAL DEVELOPMENT CO.,Ltd.

备案号：豫著许可备字－2022－A－0004

图书在版编目（CIP）数据

向野早苗的快乐拼布/（日）向野早苗著；罗蓓译. —郑州：河南科学技术出版社，2023.10
ISBN 978-7-5725-1214-8

Ⅰ.①向… Ⅱ.①向… ②罗… Ⅲ.①手工艺品-布艺品-作品集-日本-现代 Ⅳ.①J533

中国国家版本馆CIP数据核字（2023）第169538号

出版发行：河南科学技术出版社
　　　　　地址：郑州市郑东新区祥盛街27号　　邮编：450016
　　　　　电话：（0371）65737028　　65788613
　　　　　网址：www.hnstp.cn
责任编辑：梁莹莹
责任校对：王晓红
封面设计：张　伟
责任印制：张艳芳
印　　刷：北京盛通印刷股份有限公司
经　　销：全国新华书店
开　　本：889 mm ×1 194 mm　　1/16　　印张：6　　字数：200千字
版　　次：2023年10月第1版　　2023年10月第1次印刷
定　　价：59.00元